家庭美術館／美術家傳記叢書

寂弦・高韻
霍剛

劉永仁／著

國立台灣美術館 策劃　　藝術家 執行
National Taiwan Museum of Fine Arts

照耀歷史的美術家風采

「家庭美術館——美術家傳記叢書」於民國八十一年起陸續策劃編印出版，網羅二十世紀以來活躍於藝術界的前輩美術家，涵蓋面遍及視覺藝術諸領域，累積當代人對前輩美術家成就的認知與肯定，闡述彼等在我國美術史上承先啟後的貢獻，是重要的藝術經典。同時，更是大眾了解臺灣美術、認識臺灣美術家的捷徑，也是學子及社會人士閱讀美術家創作精華的最佳叢書。

美術家的創作結晶，對國家社會以及人生都有很重要的價值。優美的藝術作品能美化國家社會的環境，淨化人類的心靈，更是一國文化的發展指標，而出版「美術家傳記」則是厚實文化基底的重要工作，也讓中華民國美術發展的結晶，成為豐饒的文化資產。

Artistic Glory Illuminates History

In order to organize the historical archives of Taiwan art, *My Home, My Art Museum: Biographies of Taiwanese Artists*, a consecutive series that recounts the stories of various senior artists in visual arts in the 20th century, has been compiled and published since 1992. Accumulating recognition and acknowledgement for their achievement and analyzing their contributions to the development of art in our country, it is also a classical series of Taiwan art, a shortcut to understand the spirit and Taiwanese artists, and a good way for both students and non-specialists to look into the world of creative art.

Art creation has important value for the country and society from which it crystallizes, and for the individuals who create or appreciate it. More than embellishing our environment and cleansing our minds, a fine work of art serves as an index of the cultural status of a country. Substantiating the groundwork of our cultural progress, the publication of these artist biographies consolidates the fine arts development in the Republic of China, turning it into a fecund cultural heritage.

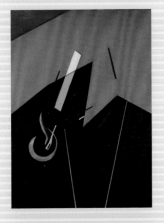

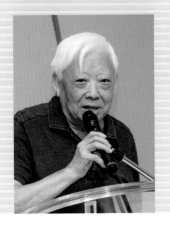

附錄

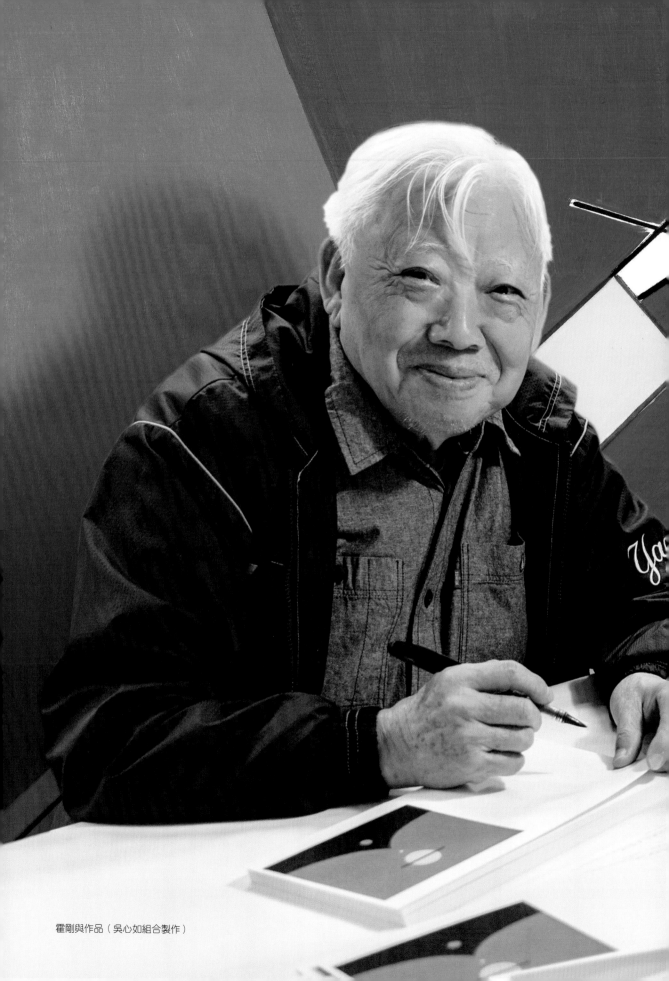

霍剛與作品（吳心如組合製作）

一、少年家教、書法啟蒙

少年時期的霍剛受到祖父的啟發與薰陶，認識了傳統書法與水墨藝術，深深影響他的美學感受。霍剛十八歲隨著國民革命軍遺族學校來臺灣，在臺北師範學校藝術科養成美術才華，他以優異成績畢業，被延攬到臺北景美國小任教，校長為他設立全省第一個國民學校的專業美術教室。霍剛在兒童美術教育的啟發性和教學上，不但看到豐碩成果，自己的創作也開始拓展一條獨特的、具有前瞻性的路。

[右頁圖]
霍剛　靜物　1954　紙、鉛筆　25.7×17.8cm

[下圖]
2016年，霍剛於臺北市立美術館「霍剛・寂弦激韻」個展開幕時致詞。

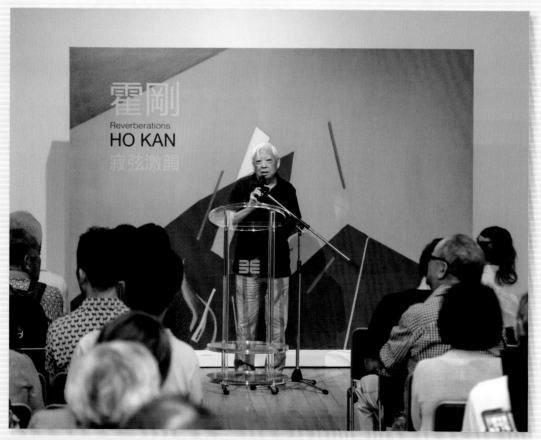

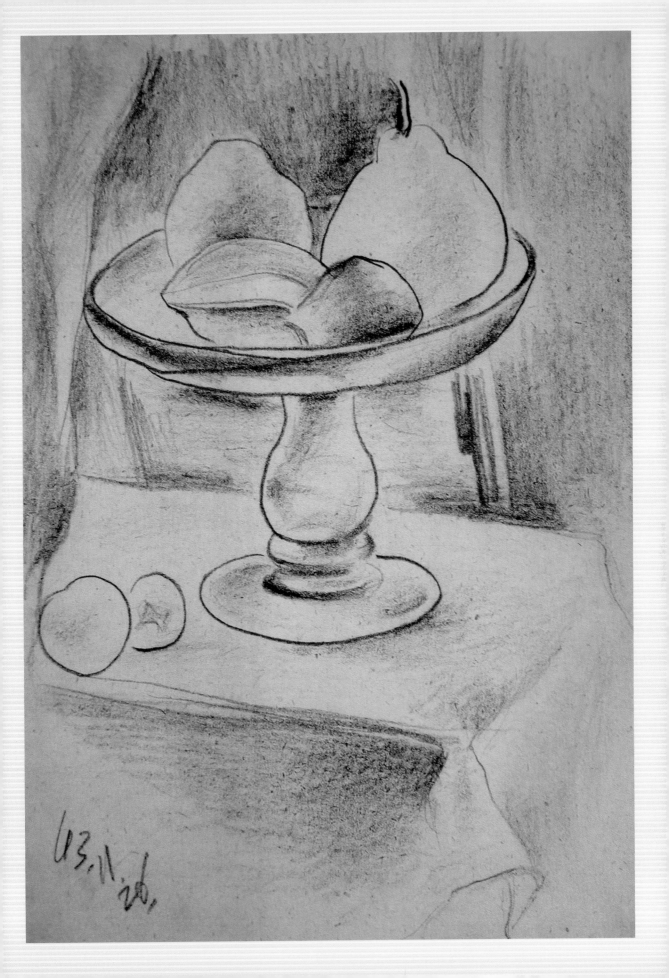

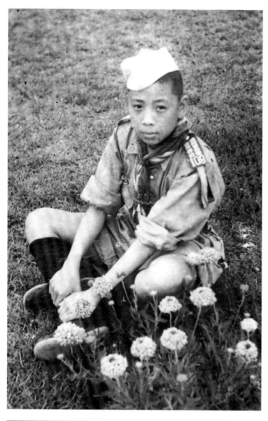

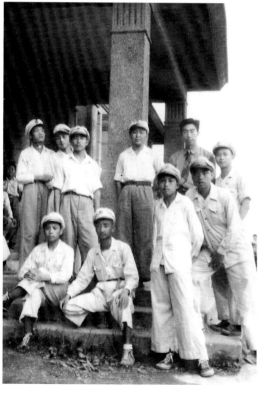

霍剛本名霍學剛，字柔存，1932年7月23日出生於南京。他從小生長於戰亂的年代，物資缺乏、教育資源不穩定，但是生於大時代變革動盪的他，心志遠大、學習之心堅定，從戰亂與戒嚴的環境中，創造出自由飛躍的繪畫世界。

霍剛從小就喜愛繪畫，七歲時隨雙親逃難，遷徙到湖北武昌，敵機幾乎天天來轟炸，學校也停課了，他無法上學唸書，只好終日在家遊戲，正好有位漫畫家的鄰居，送他兩本漫畫書，引起了他濃厚的興趣，便依樣描繪漫畫書中的畫面圖像，也有模有樣，當時很有成就感。後來想要按自己想法繼續畫，可是沒有圖畫紙可以畫，頑皮的霍剛鬼點子一轉，就將書桌抽屜取了下來，把抽屜底部木板朝天，先在底面畫得滿滿的，看到沒人發覺，心裡很得意，把抽屜放回去的時候，他又發現還可以在抽屜裡面大畫一番。苦中作樂的他，對於這種別人看不到的小趣味還會沾沾自喜，索性一不做二不休，又在家裡其他沒有上漆的地方拿筆塗鴉起來，甚或直接大大方方畫在門板上，慈愛的雙親雖然不責備，但也不甚贊成。

霍家在武昌住了一陣子，戰事愈來愈緊，當時國民政府輾轉西遷，霍剛也隨父母經衡陽遷移到重慶，長途跋涉途經衡陽，不得已暫居數日等待接駁車時，霍剛發現居處隔壁有一間空空蕩蕩如廢墟般的圖書室，室內畫報圖片很多，家具書籍隨意散落滿地無人管理，在他幼小的心靈中，就如同阿里巴巴發現了珍貴的寶藏一般，終日沉浸在廢墟圖書室內翻閱觀賞，而且還如獲至寶撿拾了畫報圖片做

為自己珍藏的資料。後來由於逃難時不便多帶行李，他父親把這些圖畫書籍連同一部分行李另外託給行李貨車轉運，不幸行李貨車中途碰上車禍，圖畫書籍就全部損毀失散了。

逃難到了重慶，霍剛進小學第一次上圖畫課時，照樣臨摹了老師在黑板上畫的一條金魚，得到90分，受到很大的鼓舞。這位教圖畫的老師，除了教圖畫又教音樂、體育，也會演戲，多才多藝的形象深受霍剛年少心靈所佩服，但不久這位老師轉職離開了，霍剛頓時失去心目中的偶像，在學校學習成績忽然一落千丈，產生了叛逆思想，被父母發覺學習退步有異常，就索性要他暫時勿去學校，留在家裡幫忙照顧弟妹，同時安排他開始臨寫字帖。當時祖父從南京寄來的白描手書字帖，霍剛就在家自己臨帖，無疑的，這次接觸是霍剛書法很重要的起步。

1942年，霍剛十歲的時候父親去世，母親在異地無依無靠，只得帶他和弟妹返回南京，回到老家與祖父住在一起。這時期的霍剛在藝術上受到祖父的啟發與薰陶，認識傳統書法、水墨、詩文，有助於日後建立獨立藝術觀的基礎；南京古都金陵延續吳地文風深厚，霍剛的祖父霍銳老先生為江南知名書法家，號稱退盦居士，做詩寫書法，深居簡出，並將書房取名為「還讀我書齋」，常與文人及書畫家朋友互相往來，也時常一同鑑賞品評古董字畫，這樣的身教與氛圍，深深影響了霍剛的美學感受與藝術文化薰陶。祖父看到小小年紀的霍剛，對畫畫有興趣，頗為高興，就介紹了一位年長的國畫老師，但是傳統老學究思想保守，只知道教他寫字及規定他臨摹《芥子園畫譜》，這樣總是依樣畫葫蘆摹寫臨稿，缺乏創意的教學方式漸漸令他感到索然無味，難以滿足霍剛的學習興趣，學習一段時間後也就中斷了。

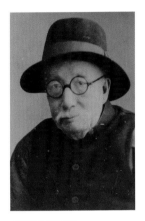

霍剛的祖父霍銳。

《芥子園畫譜》的版本很多，以及其內頁書影。

11

▌國民革命軍遺族學校

　　1947年，少年霍剛十五歲，進入南京國民革命軍遺族學校，當時他的美術教師為俞士銓先生，俞老師以西洋的「倍數比例」方法教靜物寫生，使他開始瞭解初步的寫生原則和透視原理。1949年由於大陸時局劇烈變化，霍剛時值十八歲不得已隻身離家，辭別祖父和慈母，隨著國民革命軍遺族學校來到臺灣。1950年霍剛自遺族學校初中畢業，短暫寄讀於臺北師大附中，當時有短暫的緣分認識了在師大附中執教的李文漢，他們師生倆經常討論藝術，李文漢來自上海美專，為人熱忱開朗、富有創新精神，深知藝術創作的重要性，霍剛與之十分投緣，受其影響開始接觸西洋藝術理論，並對素描有了更深入的認識和看法。

　　國民革命軍遺族學校帶來了一批戰火下歷劫餘生的少年孤兒，當時校長是蔣宋美齡女士，這些戰火遺孤成長茁壯於臺灣，也就深深與這塊土地命運情感相繫，而霍剛在多年後果然為臺灣現代藝術闖蕩出一些成就，在現當代藝術史上做出承先啟後的貢獻。

霍剛　風景　1948
紙、水彩　18×27.5cm

▍北師成長美術才華

　　李文漢後來去了新竹，霍剛也進入了臺北師範學校藝術科（今國立臺北教育大學藝術與造形設計學系），霍剛在藝術科就讀期間，當時的教師周瑛注意到他的心志與一般學生不一樣，曾與他深談許久，問他會不會畫畫？為何學畫？以及分析繪畫是苦事等等，霍剛當時回答：「我喜歡畫，也會塗幾筆，雖畫不好，卻有意志力，我不怕孤獨，不怕吃苦。」於是老師教他正式摹寫幾何模型、靜物及石膏像，學習過程常受到周瑛老師的誇獎，雖然如此，由於霍剛的求知心切，並不以此為滿足，他閱讀許多藝術書籍，如：陳抱一的《人物畫研究》，倪貽德的《西畫概論》，豐子愷的《開明繪畫講義》、《藝術趣味》、《繪畫與文學》及《談美》等等，他不以技巧滿足，更在理論思想上自修，自己在課外充實研究。

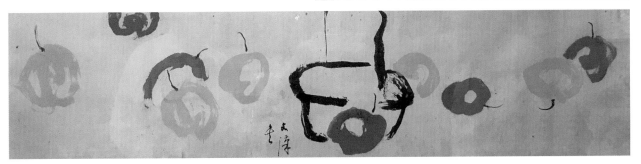

任教輔導團最愛兒童畫

　　1953 年，霍剛以優異成績自師範學校畢業，本來依成績應分發到臺北市的學校，但當時臺北縣景美國小的校長特別注重美術教育，大力邀請霍剛來校任教，並應允給他一間專用美術教室，這件事吸引了霍剛，於是放棄臺北市到了當時臺北縣景美國小，這也是開風氣之先，有了全省第一個國民學校的專業美術教室。霍剛非常喜歡小孩子天真純樸的創作力，認為孩子給自己很多啟發，這大概也是霍剛為什麼至今都保有一顆赤子之心的原因。

　　在景美國小獲得發揮指導兒童發展自由創作，霍剛並開始開展自己創作性的素描和油畫。1957 年霍剛二十六歲，以優良美術教師的身分，獲聘擔任全省國民教育巡迴輔導團美術輔導員，到全省各個國小考察輔

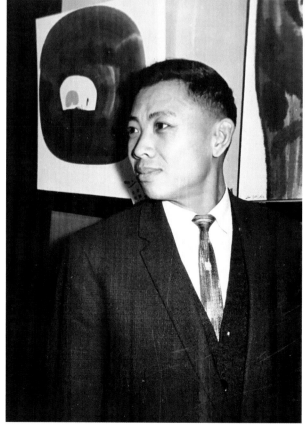

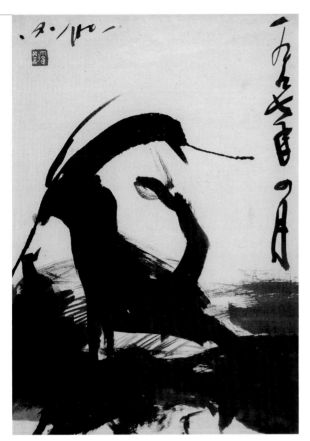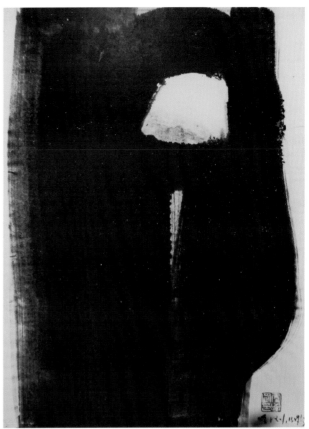

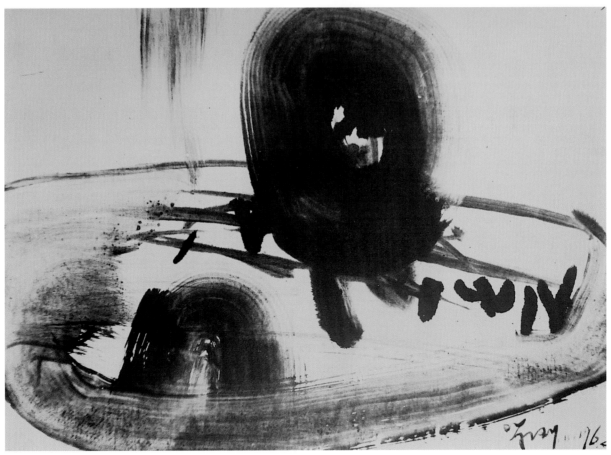

[上圖]
1957年，霍剛攝於第1屆「東方畫展」會場。
[下圖]
1956年於景美國小教室前合影。前排右起：夏陽、李元佳、陳道明、劉芙美；後排右起：蕭明賢、吳昊、蕭勤、霍剛、歐陽文苑、金藩、朱為白。

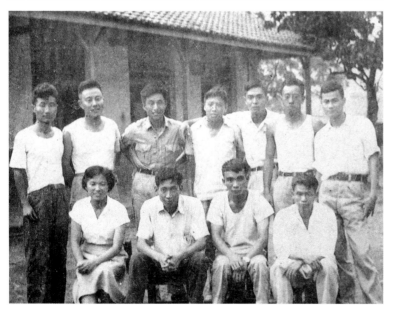

導美術課，給老師們提出建議和協助。同時他將臺灣的兒童作品創作，透過「東方畫會」另一位藝術家蕭勤引介，送到西班牙舉辦「中國兒童畫展」，首開國內兒童藝術推介到海外展覽的先河，當時獲得很大的成功與迴響，在社會上是一件國際文化交流盛事。

而霍剛自己的創作，參加該年11月於臺北《新生報》新聞大樓舉行的第1屆「東方畫展」，霍剛賣出了首幅畫作。之後「東方畫展」每年舉行一次展出，霍剛作品每年都不間斷參展直至1965年。

1957年，真是很特別的一個關鍵年，霍剛在兒童美術教育的啟發性和教學成果，不但看到豐碩成績，自己的創作也舉辦首展和開始被收藏。霍剛至今還經常提及他最欣賞兒童天真充滿創意的繪畫，他常說：「沒有孩子不會畫的，沒有孩子畫不好的，根本不用教，不要去干涉他，要鼓勵孩子，只要肯定他，孩子有了安全感，好作品就會源源不斷地畫出來。」

他也永遠以一個好奇天真的赤子之心去探索這個五花八門的世界。

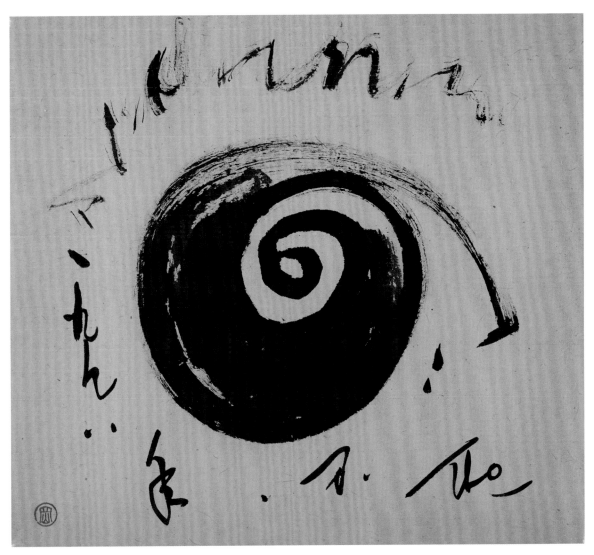

霍剛　水墨素描5　1998　宣紙、水墨　43×48cm　鍾經新藏

霍剛　水墨素描1　1998　紙本、水墨　40×47.5cm　吳森基藏

霍剛　水墨素描2　1998　紙本、水墨　40×47.5cm　吳森基藏

二、藝術教育的啟迪與開航

1951年，霍剛開始向李仲生研習繪畫藝術。李仲生老師只教觀念不教技巧的授課方式，注重個別啟發，適合獨立思考、有開創性的學生，所以很對霍剛口味，如何「看」和如何「找」，繪畫要注重「精神性」的藝術養成教育，可視為霍剛的重要學思歷程。1957年霍剛與其他七位畫友共同組成「東方畫會」，當時作家何凡在報紙撰文，稱這群青年團體為東方「八大響馬」，形容其以闖蕩的性格、叛逆姿態突起於畫壇，東方畫會的藝術家們，在保守的戰後島嶼上，努力為現代藝術拓荒。

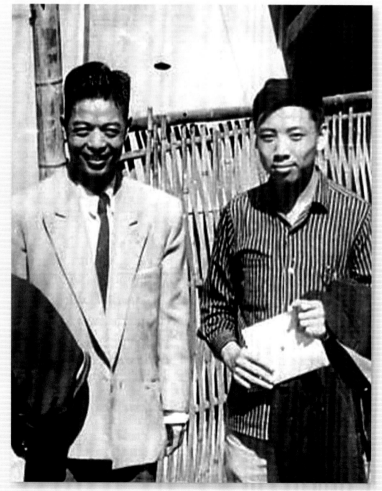

1956年，霍剛（右）與老師李仲生
合影。

▌李仲生的教學及影響

霍剛少年來臺之後，在臺北師範學校藝術科求學，但傳統學院式的引導方式，仍無法滿足他對藝術本質的探求。1951年，霍剛經由歐陽文苑介紹開始向李仲生習畫。在當時，李仲生教學方法非常先進獨特，注重個別啟發，只教觀念不教技巧的授課方式，很難為一般人接受；卻比較適合獨立思考性強、有開創性格、勇於走險路的學生，所以很對霍剛口味，並視跟隨李仲生的學思歷程，為邁向成為一個真正藝術家的重要切入點。李氏一向在咖啡室上課，音樂吵雜、光線昏暗，並要求學生一天畫出三、五十張素描，從直覺的「亂畫」入手，完全打破以往學院派既成按部就班、技巧循序漸進的觀念。在急速的塗抹過程中，試圖捕捉潛意識中不斷湧現的意念，不計較畫面的成敗，只重手與腦的連接過程。這種獨特先進式的教學法，使得當時的學生中在日後有多人卓然成家。

在向李仲生學習五年之後，霍剛於1957與其他七位畫友，包括：李元佳、吳昊、歐陽文苑、夏陽、蕭勤、陳道明、蕭明賢共同組成「東方畫會」，當時作家何凡在報紙媒體稱這個狂狷的青年團體

[上圖]
李仲生的繪畫思想自白。

[下圖]
霍剛與藝術家們合影。前排左起：吳昊、蕭明賢、歐陽文苑；後排左起：江漢東、陳昭宏、黃潤色、朱為白、霍剛、李錫奇、秦松、陳庭詩。

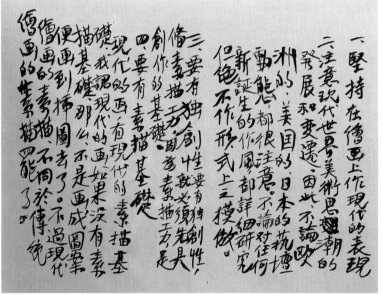

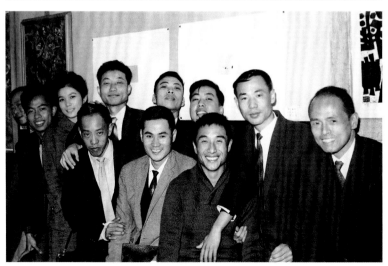

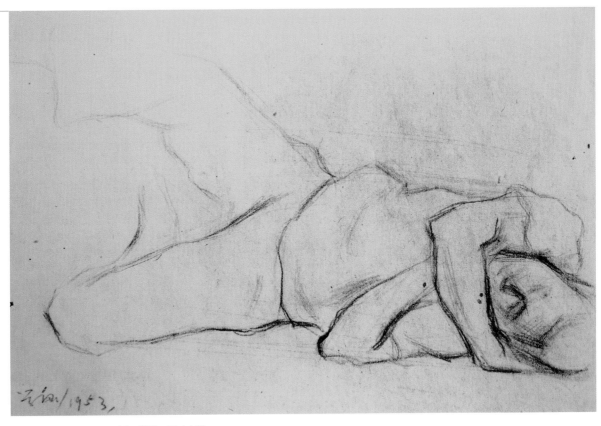

霍剛　人物素描　1953　紙、鉛筆　尺寸未詳

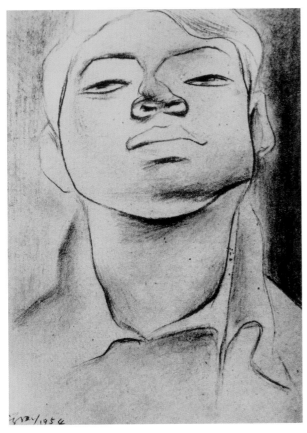

霍剛　霍剛自畫像　1954　紙、炭筆　尺寸未詳

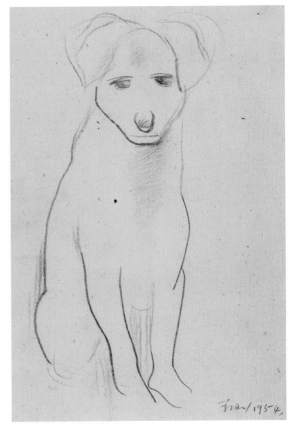

霍剛　小狗速寫　1954　紙、鉛筆　24.2×17cm

1956年，李仲生與東方畫會成員「八大響馬」攝於彰化員林。左起：李仲生、陳道明、李元佳、夏陽、霍剛、吳昊、蕭勤、蕭明賢。（歐陽文苑攝）

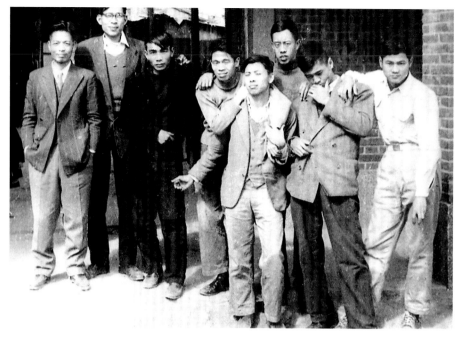

畫友於1963年時的合影。左起：歐陽文苑、陳昭宏、朱為白、秦松、霍剛、吳昊、蕭明賢、陳道明。

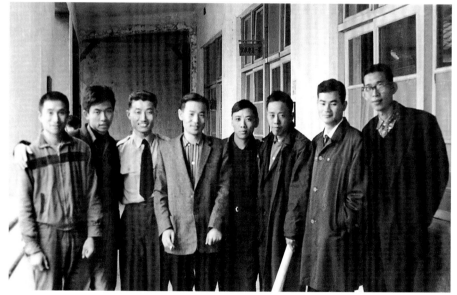

[右頁上圖]
畫室中的李仲生身影。（藝術家資料室提供）

[右頁下圖]
李仲生與霍剛長期通信，圖為霍剛所保留李仲生寄給他的信件。

為「八大響馬」，形容其以闖蕩的性格、叛逆姿態突起於畫壇，這個稱號十足表露出這些年輕人的衝勁和勇往直前的創造力。

東方畫會的藝術家們，廣泛地吸收西方現代藝術思想，且在臺灣社會不斷引介自國外藝壇各種潮流觀念。在保守的戰後島嶼上，為現代藝術拓荒，也為解開人們深受桎梏的藝術心靈全力墾拓。

觀念變革中的繪畫

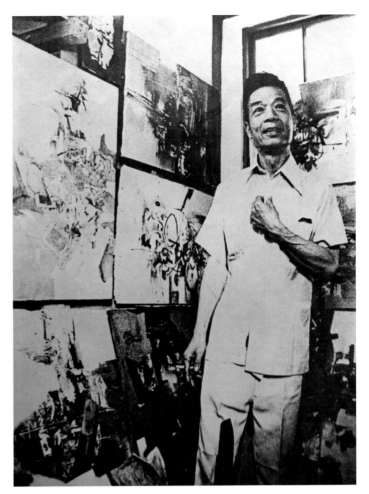

論及臺灣現代藝術的搖籃，要回溯至李仲生安東街畫室，他以啟發式的教學與創作觀念，深深影響東方八大響馬日後藝術生涯之開展。現代藝術思想的啟蒙者——李仲生的教學方式，著重腦、眼、心、手配合的觀念，強調以線性素描入手，即所謂「心象素描」，試圖挖掘排除知覺意識後的內心真實潛能感受，透過心理學來了解學生的個性與資質，激發創造力，並以思想傳遞精神，唯有創作態度，既是思想的活力，亦為生命的活力，只有以思想作為基礎，藝術才會結實注入永恆的生命。值得關注的是，東方八大響馬受教於李仲生，卻不因襲李氏風貌，而能各自開拓一片視野，繪畫面目之豐富多元，實為難得。

霍剛第一次知道李仲生的名字，是在《新生報》和《中華日報》上看到他所寫的藝術評論，覺得他能談一般人不大談的問題（諸如素描和畫因等），內心至為佩服，心想藝術竟有如此廣大的天地，而且是這麼高深的一種學問，吾人怎可等閒視之？於

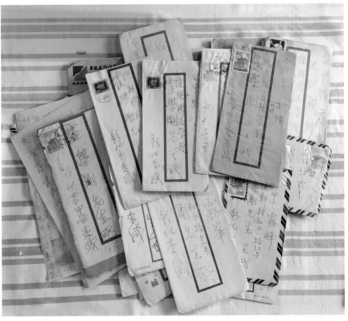

是日思夜想，欲進一步追求其中奧妙。從此以後，霍剛看報也就搶先翻藝術版，要尋找當天是否有李仲生的文章，急著一讀為快。李仲生的文章介紹過許多世界著名的大畫家，如：林布蘭特（Rembrandt Harmenszoon van Rijn）、秀拉（Georges Seurat）、塞尚（P. Cézanne）和盧奧（Georges Rouault）等。霍剛又曾在報上看到刊印李仲生的素描，覺得很新鮮，因為那時候霍剛從來沒有看過他的那種畫法：只用幾根單純的線，就暗示出物體的量感來了，而且有一種造形美，他實在很羨慕，心想如果能有機會認識此人該多好！

[上圖]
霍剛　意象6　1955
紙、鉛筆　19.3×26.4cm

[下圖]
霍剛　意象8　1955
紙、鉛筆　19.2×27.1cm

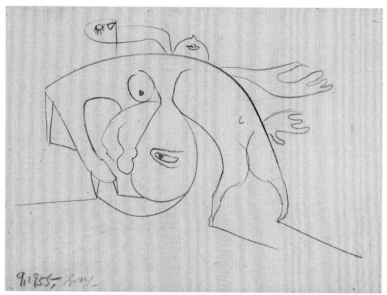

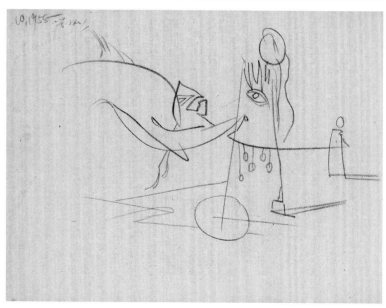

非常巧合的事情發生了，當時霍剛正就讀北師的藝術科，住在學校裡的宿舍，和音樂科的一位同學歐陽仁很談得來，他說他哥哥也是畫畫的，於是等到校慶舉辦成績展覽的那天，他便將哥哥歐陽文苑請來學校介紹與霍剛認識。相談之下，才發現歐陽文苑竟是一位非常喜歡畫畫而又極為熱心的人，正巧他在跟李仲生學畫，也很願意介紹霍剛去學習，於是帶他去見李仲生老師。

他們倆就到省立二女中（今中山女高）的教師宿舍（當時李仲生在此任教），看到李老師居室內滿地都是速寫，連燈罩也是以素描畫作糊成的，霍剛不禁暗自高興，他

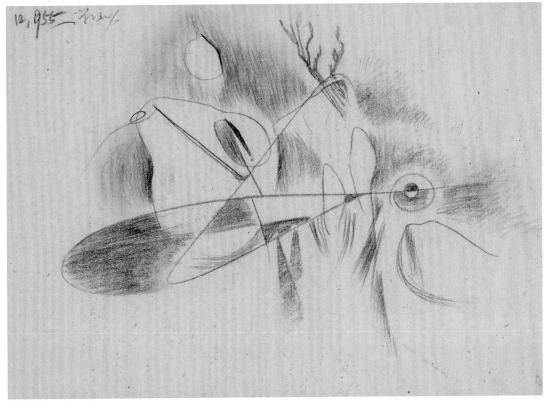

霍剛
意象12
1955
紙、鉛筆
19.2×27.1cm

霍剛
無題-17
1955
紙、鉛筆
26×37cm

塞尚故居內仍保留昔時實況。（王庭玫攝）

終於看到了心目中崇拜的藝術家了。李仲生一見到他們倆，馬上走過來迎接，寒暄了兩句之後就拿出幾張素描給他們看，隨即將話題轉到藝術上，又談些過去國內藝術界的情況，使霍剛更加感佩，立刻提出要求跟李老師學畫。李仲生說要先看了作品之後才能決定，於是就約了時間在一間茶館裡見面。

當李仲生看過霍剛的畫之後，笑著說：「你畫得這樣好，已可以做圖畫教師了……，不過你如果想跟我學，我也可以指導你，但你得先告訴我，你是只想學畫呢？還是要研究繪畫藝術？」霍剛回答說要研究繪畫藝術。李仲生見他這樣回答，便開口直接將一頭冷水澆下來，不客氣地說霍剛雖然畫了許多畫，可是觀念並不對，方法也錯了！李仲生說畫畫要有內涵，要注重「精神性」，這些正是霍剛需要的，於是李仲生正式答應定下時間讓霍剛去上課。

那時候李仲生已收了三、五個學生，都是有職業的社會青年，他們坐在粗木條釘製的畫架旁，一面注視著那陳舊的石膏像，一面認真地畫著，李老師則不時走過來巡視，有時也瞇著一隻眼來看一會兒，或用木炭筆在整體的形態上略加修正，但絕不干涉各人的表現方法。

1985年底在香港，霍剛與林風眠參加李仲生遺作畫展時合影。

李仲生先教霍剛如何「看」和如何「找」；所謂「看」是看物象的全貌，而「找」是找物體的關鍵，這正是塞尚所謂的「此物與彼物的關係，注重表現物質的具體性、穩定性和內在結構。」所以要找面，找關節，然後賦予以理論的秩序。至於作品的表現方式，他卻完全不干涉。他的教學自由、毫不限制，只加以誘導和啟發，盡量鼓勵發揮個人的特點和個性。

後來霍剛每當稍有進步，李老師的讚美方式是：「很有趣味！」要不然就是簡單一句：「就這樣畫。」如果有毛病或意見，他也從不直說，只大罵批判學院派。李仲生閒談時常常回憶他在日本學習時的一些生活片段，常談及二科展和文展（即日本二科會和文部省舉辦的展覽）的對立與競爭之經過。他總是以反學院主義的態度來評論，偶而也談論一些藝壇上的近況和藝術家的軼事等。

有關日本「二科會」所舉行的歷屆二科展，都在第九室陳列著日本最具代表性的前衛藝術家的作品。所有日本重要前衛藝術家，在50年代首創影響世界美術思潮的所謂「偶發」（Happening）藝術的吉原治良、齋藤義重；韓國的抽象繪畫先驅金煥基，以及李仲生，幾乎全都是「二科會」第九室培養出來的。可見二科會第九室在日本前衛美術運動史上的重要。

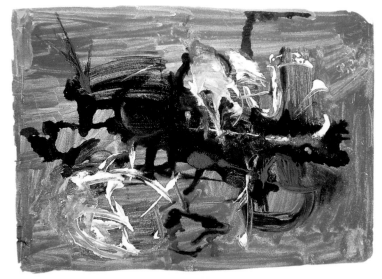

霍剛跟李仲生學畫的場所，換過好幾個地方，在斗室，在茶館或街頭，都是上課的地方。霍剛形容李仲生出門喜歡戴一頂舊草帽，夾一本速寫簿，幾乎是四季不分地曬著太陽走路，就是路再遠些，也不願搭乘公共汽車，總是安閒而愉快地走著，一面與弟子們談論繪畫上的問題，弟子們能繞著老師邊走邊問真是如魚得水，紛紛雀躍不已。所以不管路途有多遠，弟子們都心甘情願

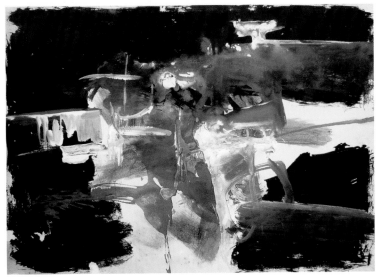

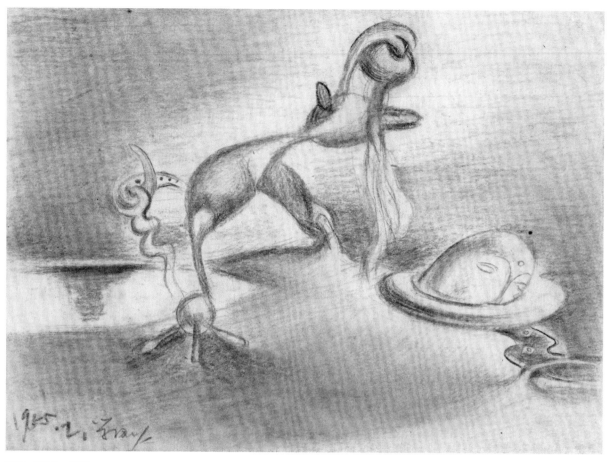

霍剛　夢幻3　1955
紙、鉛筆　17.3×24.3cm

地跟著走，直步行到日落西山，師生之間的問答還常有意猶未盡之感。這樣的學習實在充實，回去之後就能不斷回憶一天的收穫，轉而興致勃勃的繪畫創作，非常有啟發，對談之間能悟出許多真理，是提升動能激起思想的教學方法。

　　李仲生沒有什麼享受，最常做的事就是在他的住處或茶館中，埋頭專心看書寫文章，或將一臺破舊的收音機打開來聽音樂，他很喜歡古典音樂，如果沒有好曲目，他便聽歌仔戲。興致好的時候，他也會口若懸河地高談闊論，癮頭來時更是一瀉千里地談到三更半夜，弟子們一個個站著聽，其間或提出疑問，他也適時地解惑，要是他對所提的問題不感興趣，便會顧左右而言他，既不解釋，也不辯駁。

　　李仲生講評作品時，弟子們總是停下畫筆，聚精會神一起聽，因此

別人的長處和缺點，亦常可做為自己的借鏡。1955年李仲生因風濕病之苦，遷居氣候適宜的中部，到員林實驗中學教書，霍剛與畫友們常相約到員林一同去探望他，當時北部的這些學生若介紹新的學生，他也欣然地接受，而且收費也合理，他說收學費只是為了使自己感到有一種責任感，他比較喜歡指導社會中下層的青年，不會因賺錢而陪上流社會人士文化消遣。他認為如教員、警察、退役軍人、小工人與生活土地扎實結合的人，感受較豐富。

霍剛記得曾向李老師介紹過鐘俊雄、梁奕焚和黃朝湖等，他們都是從臺中、南投等不遠千里來員林向李老師學習的，甚至於有人遠自臺北和高雄等地前往求教。李老師不僅鼓勵青年人上進，自己也很用功，日常生活，清靜淡泊，非常簡樸。

由於李仲生多方關注研究國際藝壇趨勢，故對現代美術思潮及畫壇上的千奇百怪，皆瞭若指掌，所以能給學生們指引一條比較正確的藝術道路。他除了在觀念上給予學生指導外，更能切實地從各別的特有基礎上因材施教，希望能以最大的勇氣和力量為現代藝術而努力以赴。《藝術家》雜誌社發行人何政廣在文章〈中國前衛繪畫的先驅——李仲生〉中提到：1960年4月11日，李仲生弟子組成的「東方畫會」在美國美街畫廊展出時，一位美國藝術評論家艾斯塔普在《紐約時報》評論稱：「臺灣的先鋒油畫（按即前衛繪畫）與培育世界其他各地的先鋒油畫不同，由一股不可思議的力量所培育而形成。」這些東

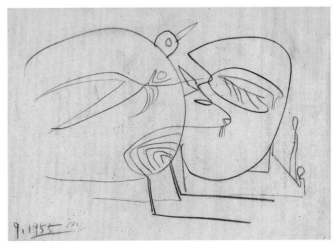

29

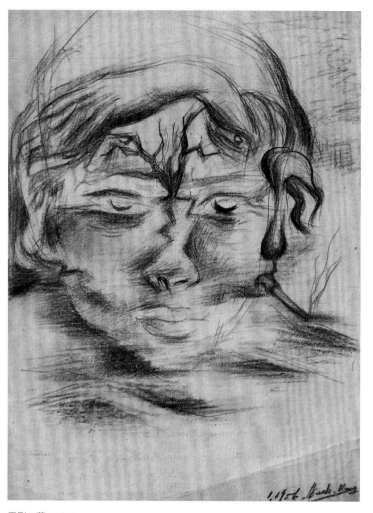

霍剛　夢　1956
紙本、素描　尺寸未詳

[右頁上圖]
霍剛　無題　1955
紙本、蠟筆　25.5×35cm

[右頁下圖]
霍剛　無題　1955
紙、粉蠟筆　尺寸未詳

方畫會的畫家當時都很年輕，他們都是跟隨著「超現實派」油畫家李仲生學習，這也是李仲生的光榮，他為年輕的弟子在國際抽象風格中的實驗上，指引了一條道路。

現代藝術是世界現代文化發展的重要一環，它與現代文學、哲學、設計、音樂、社會、經濟、政治乃至科技等專業學門，彼此之間都交互影響息息相關，現代藝術是隨著時代的演進與時俱進，並非單獨存在的。現代藝術肇始於20世紀的後期印象主義，藝術家的創作強調個人感受與獨創的藝術語言，它與因循模仿和墨守成規的表現形式大相逕庭。

50年代臺灣的政治現實背景，處於蓄勢待發的沉悶壓力下，現代精神所面臨的是上層降下的三大冷高壓：一是當時官方意識形態所把持的反共文藝政策；二是傳統文化對現代主義的反對與壓制；三則是與五四文學前續傳統之斷裂。在這些冷高壓凝固而成的三道文化「戒嚴之牆」和當時困窘生活所築起的經濟圍牆，再加上實質的政治戒嚴，主張現代主義的畫家和詩人們，卻能藉由仰望理想獲得希望與機會，和封閉的思惟背道而馳，他們讓心靈超越政治枷鎖的箝制，墾拓荒原最終得以使現代藝術的精神傳遍整個寶島。

但現實狀態是艱難的，只能一點一點努力，當時臺灣藝壇的氣氛是處於低迷的狀態，稍微對國事和藝文活動關心的人，普遍都有這種感覺。就是：中華民國政府，從大陸遷移臺灣不久，百廢待舉，並且積極

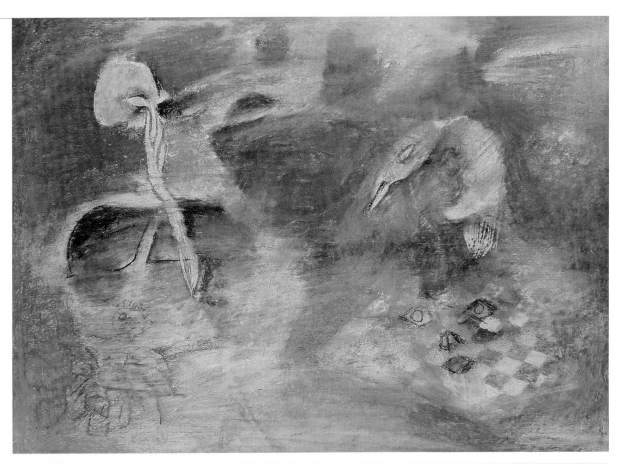

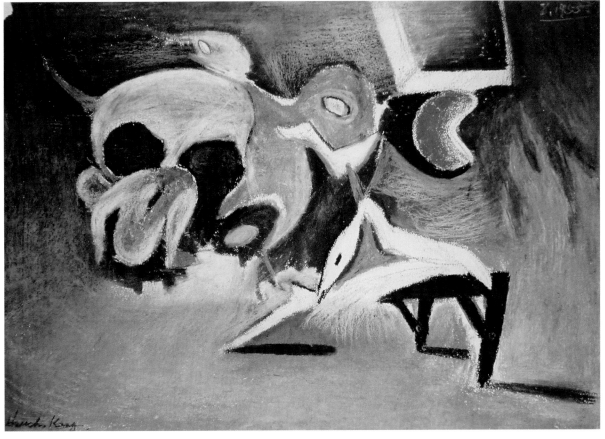

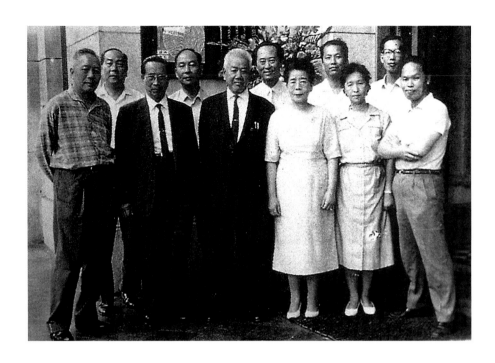

「臺陽美展」早期的會員合影。前排左起：楊三郎、李梅樹、楊肇嘉、陳進、許玉燕、林顯模。後排左起：呂基正、許深州、鄭世璠、蕭如松、賴傳鑑。

準備反攻大業，一切設施多以軍事為重，根本少有餘力關注文化藝術；除了每年省政府定期舉辦的臺灣全省美展之外，僅有民間的「臺陽美展」和「青雲畫展」，以及國內藝術家和收藏家自大陸帶來的一些作品展覽；而美術雜誌也付之闕如，直到60年代後，才見報章披露幾篇有關藝術的文章，後來何鐵華所創辦的《20世紀新藝術》雜誌、國立藝術館的《藝術》雜誌，以及蕭孟能所辦的《文星》雜誌等，是少數可做為精神食糧的刊物。目前臺灣歷史最悠久的藝術雜誌《藝術家》也於1975年6月開始創刊。

至於西洋畫冊和美術理論翻譯，仍然是十分稀少，那時霍剛想要看一眼畫冊上的某件作品，會不惜搭乘平快火車，花一整天時間去遠地朋友處索借觀看一下。那時繪畫的油畫顏料和畫布、圖畫紙都難買到，其他的美術材料也多半靠國外進口，而且非常昂貴。在那麼貧乏的年代，霍剛和畫友們為藝術理想而努力以赴，並參與「東方畫展」，盡力而為並且做得轟轟烈烈、有聲有色，從一甲子之後的今天來看，現今臺灣藝術文化的確受到當時的啟發與傳承，這自然是要從東方畫會諸友們的開創成立說起。

「東方畫會」名稱之由來，最初畫會提議之名稱包括：「1957年

畫會」、「純粹畫會」、「安東畫會」，但最終以霍剛提議的「東方畫會」為名，主要寓意：一、太陽自東方升起，有朝氣活力，象徵藝術新生的力量；二、相對於西方文化，畫友都生長在東方，而且多數創作都著重在東方精神的表現。「東方畫會」首屆展覽的展覽目錄，由夏陽起草執筆

擬訂「我們的話」，做為畫會開展宣言，這是一篇開拓理想願景的文字，致力於引進藝術新思潮：「……20世紀的一切早已嚴重地影響著我們，我們必須進入到今日的時代環境裡，趕上今日的世界潮流，隨時吸收新的觀念，然後才能發展創造，就藝術方面而言，如果僅是固守舊有的形式，實為窒息了中國藝術的生長，不但使傳統的精神永遠無從發揮，並且反而造成了日趨沒落底必然情勢。……」同時強調中國傳統精神的價值：「……我國傳統的繪畫觀，與現代世界性的繪畫觀在根本上完全一致，惟於表現的形式上稍有差異，如能使現代繪畫在我國普遍發

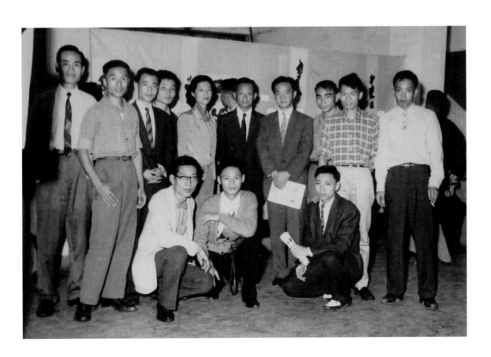

1960年，第4屆「東方畫展」參展人與藝評家顧獻樑（後排右4）等在畫展會場合影，前排右1為霍剛。

展，則中國的無限藝術寶藏，必將在今日世界潮流中以嶄新的姿態出現，……」其藝術主張述及自由心靈的可貴：「……真正的藝術絕不是所謂象牙塔中的產品，絕不是自我陶醉的工具，而是給大家欣賞的，但是我們反對共產集團的藝術大眾化底謬論，因為如此正是減少了人們美感的多樣需要，縮小了人們美感的範圍，這不啻為一種心靈底壓迫，我們認為大眾藝術化是對的，一方面盡量提倡以養成風氣，另一方面將各種各樣的藝術放在人們的眼前，這樣才能使人們的視野到了自由，而使心靈的享受擴展無限。藝術家創造各種的性格典型底作品，於是，各種性格典型的人們也都可以找到他們所喜愛的藝術，那麼，比起共產集團

[左圖]
第13屆「青雲畫展」舉行時畫友們留影。

[右上圖]
1960年，「東方畫展」的展覽圖冊封面，上有畫家的簽名。

[右下圖]
1957年，東方畫會首屆畫展之展覽摺頁封面。

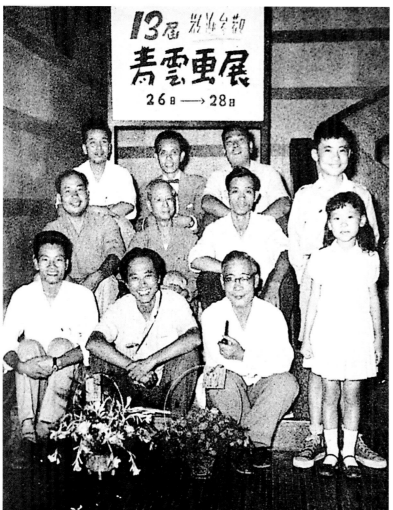

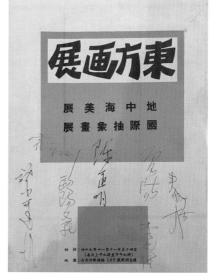

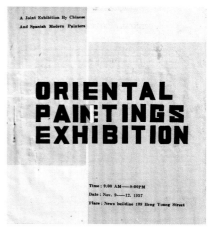

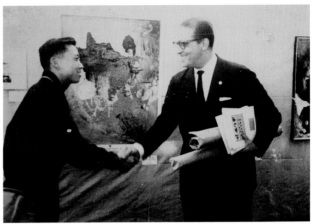

[左圖]
1960年11月，第4屆「東方畫展」會場一隅。

[右圖]
巴西州長Lacerda（右）與霍剛握手致意，並購藏一幅作品。

規定人們必須以何種作風為藝術欣賞的對象而言，我們的意見，也是自由世界共同的趨向，將是毫無疑義的加強了藝術的廣大和深遠。最後我們這樣說：中國一切美術的偉大遺產，我們極為珍視，但是，一個民族必須是永遠活著的，生長著的，在生長過程中，她一方面留下了歷史，一方面需要著新的資源。現在已經是20世紀的60年代了，她在過去的半個世紀曾留下了什麼？而現在將需要著什麼？我們想，中國的藝術家們，至少到現在是應該開始注意到了。」

▌防空洞時代的創作基地

　　藝術家創作需要空間思考、揮筆，工作室即是畫家思考孕育作品的場所。防空洞是一種戰爭年代的遺留空間，一個殘酷的記憶體，使人想起尖銳的警報聲，轟然的炸彈巨響。防空洞是一個封閉的空間，既要隔離危險災難，又同時阻絕了外面的世界，然而「東方畫會」的藝術家，竟無懼於這種惡劣狹隘的環境：稀薄的空氣、微弱的光線、悶熱與潮溼，他們以熱情的彩筆將幽暗繪成光明，同時把有限的空間，用心靈開拓為寬廣的藝術創作基地。

　　1952年，吳昊與歐陽文苑、夏陽進駐防空洞作畫，以防空洞為畫室及談藝論道的據點，可視為早期閒置空間再利用的典型範例。當時的防

[右頁上圖]
1956年，霍剛攝於防空洞畫室。

[右頁中圖]
1963年，霍剛與陳昭宏（左）攝於歐陽文苑家的庭院。

[右頁下圖]
1956年，霍剛攝於防空洞。

1956年，畫友們於防空洞畫室聚會。左三蹲者為霍剛。

1950年代，畫友們攝於防空洞畫室。前排左起：夏陽、霍剛、吳昊；後排左起：陳道明、蕭明賢、歐陽文苑、李元佳。

空洞位於龍江街，是日本人留下來的一間水泥平頂式的建築物，水泥牆厚實，只有兩個門，沒有窗戶，以防轟炸，防空洞由軍方管理做為附近眷屬疏散之用，平時是空著的，當時吳昊和歐陽文苑、夏陽三人都在空

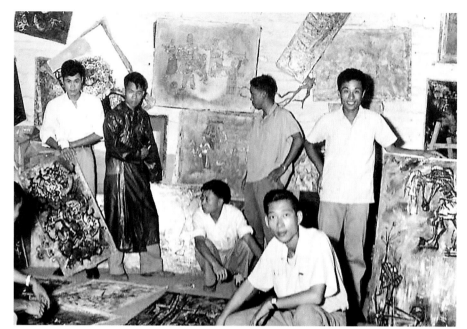

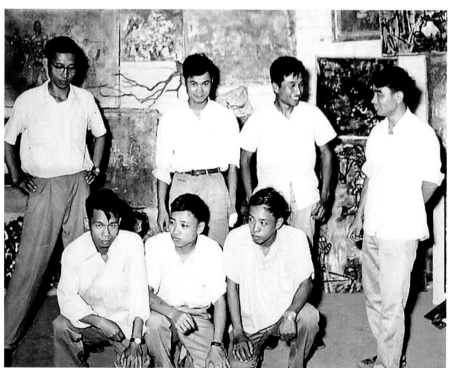

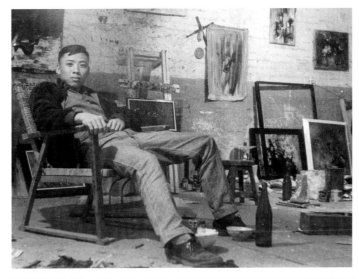

軍服務，剛好負責管理防空洞，每天下班後、星期假日，都在防空洞畫畫，當時吳昊是空軍少尉，負責保管防空洞。

防空洞約有四十幾坪，分為三間，夜間裝上電燈，晚上也可以作畫，以防空洞作為畫室，他們三人各據一空間創作並不相互干擾，平時也有很多畫友來這裡聚集，聖誕節也組織活動如開舞會。時常來走訪的畫家如：席德進、顧福生、劉國松、莊喆、李錫奇、秦松、陳昭宏、霍剛、蕭明賢、李元佳、陳道明等，當時藝文風氣鼎盛，成為一種傳奇。甚至吸引外國大使館人士及外賓前來參觀。東方畫友經常在防空洞集會，討論、創作，這段時期，對於促進現代繪畫的發展有很大的影響。他們在防空洞工作室長達七年之久，在當時的畫壇上傳為美談。防空洞是無情炮火中的硬殼子，是殺戮中生命苟且殘存的保護傘，沒想到在戰爭稍歇的年代，藝術新生命的幼苗在防禦工事廢墟中萌生、屯墾，使防空洞的使命有了深一層的昇華，雖是簡陋無比的防空洞，在精神上和歷史過程中，卻凝塑聖化成為一群年輕藝術家獻身在創作中的基地。

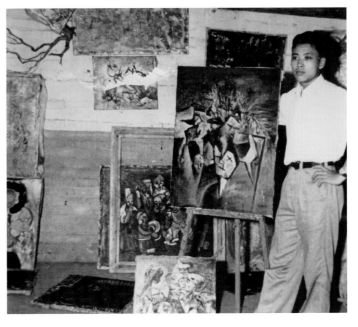

三、旅居義大利的藝術生涯

1964年，霍剛從臺灣赴義大利闖蕩，他所面對的生活與環境感受跟臺灣大不相同，無論是飲食習慣、美感意識，以及普遍熱愛藝術的態度，體會兩種文化差異的取捨，漸漸使他了然於心。

霍剛在米蘭繪畫創作，除了舉辦個展、聯展，他的社交行為始終保持有為有守的原則，雖然與畫廊合作，却從不追隨潮流，始終與畫商維持若即若離的友好關係，一切隨緣發展。霍剛的畫室和家，常常是為年輕人開放的，音樂是霍剛除了彩筆之外最大的嗜好，在畫室之中，經常充滿義大利歌劇、交響樂、中國絲竹、京戲⋯⋯的迴盪！

[右頁圖]

霍剛　無題65（局部）　1965　紙本、水墨　60×50cm　孫巍藏

[下圖]

1964年，霍剛攝於米蘭住處。

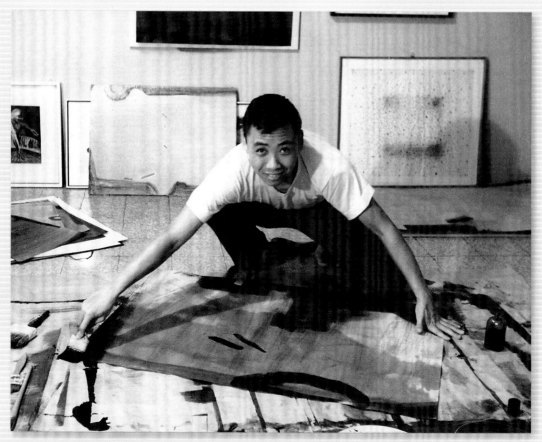

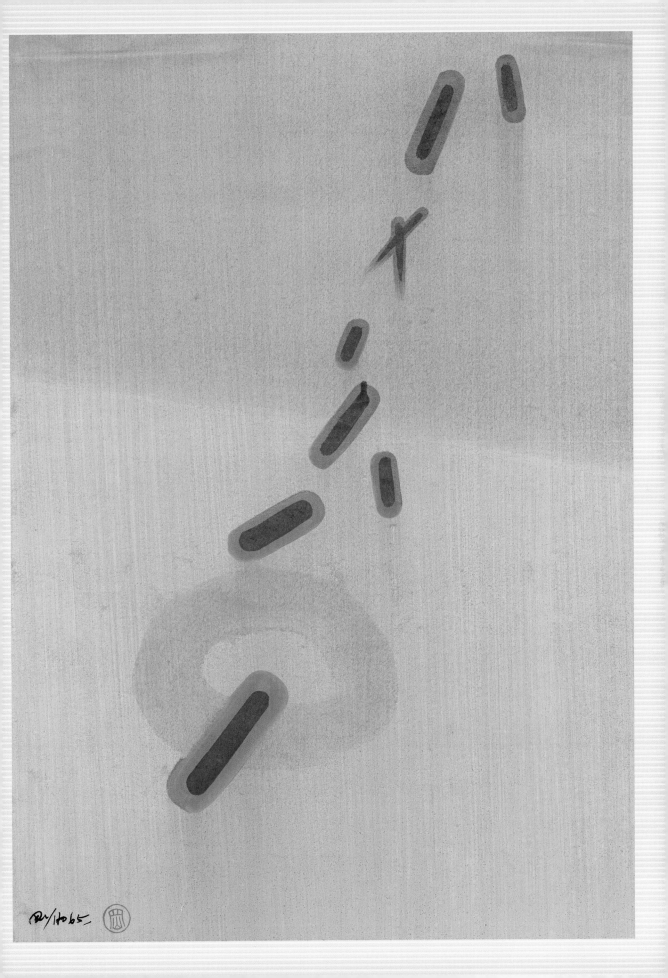

　　霍剛從前唸書的時候曾經看過一篇文章，其中有兩句話是很重要的：「船，停在港口是比較安全，但是那絕不是造船的目的。」霍剛的母親也曾經鼓勵他：「你願意到外面去冒險呢？還是在家裡吃閒飯？」經由這些話語的耳提面命，促使霍剛自覺開啟了從大陸到臺灣的生命歷程，而為了追求自由創作藝術的大環境，再度從臺灣到義大利探索的旅程，實現了人生冒險奮進的精神。

▌米蘭一劍闖蕩義大利藝壇

　　「不是水鄉，不在故鄉，浮舟漂過七海，一劍斜插米蘭，一晃一閃十五年，斜過斜塔，斜過斜陽……，然你魯直如昔，真純如昔，如純鋼的聽音之劍……米蘭一劍→致贈霍剛」。米蘭一劍的封號是秦松於1981年在紐約遙遙致贈霍剛的一首長詩。他們基於共同創作卻又有相異的繪畫語言，也都在異國藝壇努力奮鬥的境遇，一樣的心情產生了惺惺相惜的關注。

　　霍剛想離開臺灣去歐洲闖蕩，他說主要有幾個原因：「一、我喜

[左圖]
1960年，霍剛與秦松（左）攝於「東方畫展」之霍剛作品前。

[右圖]
秦松早期油畫作品（藝術家出版社提供）

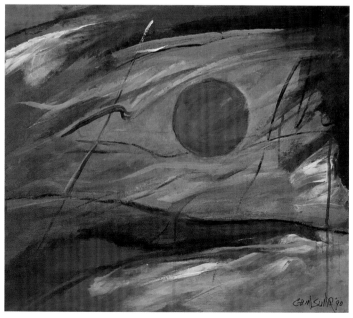

歡創造性的東西，討厭墨守成規，我需要新的養分。二、西方的治學比較邏輯化，且講求原理法則，我要去體會。三、西方使我感到新奇、年輕、活潑……我要開發自己未知的可能性。四、西洋美術史上某些畫家的創作精神，令我敬佩。」再者，因為當時臺灣的政治氛圍嚴峻，仍處於戒嚴時期，年輕創作者渴望赴國外尋找自由創作的環境，幾乎是天方夜譚般遙不可及。他也坦承除了學藝還有別的原因，霍剛說，待在臺灣是不可能再和老家的親人聯繫，只有離開，在外面或許還有機會與朝思暮想的家人再互通信息。當年他就是抱著這種破釜沉舟的決心，反正橫豎都是苦日子，於是就豁出去了，想盡辦法也要出國闖闖看。

1964年是霍剛藝術生涯的轉捩點，他費盡九牛二虎之力辦妥赴歐洲的簽證手續，搭船從臺灣先到香港，等了數天再上船，歷經二十四天後抵達法國馬賽，再搭一整天火車到巴黎，停留了一個多月，看畫廊、美術館，並和畫友夏陽、蕭明賢相聚，之後再搭乘火車到義大利米蘭，在那裡和蕭勤見面，再和李元佳重逢。

當時李元佳住在波隆那（Bologna，距米蘭兩小時火車車程），畫友在異國相聚自然十分欣喜，尤其是接觸此地區的藝術環境，內心湧現無

[左圖]
1964年霍剛出國，朱為白（右）前往送行時合影。

[右圖]
1994年，霍剛（右）與老友蕭明賢同遊斯卡拉廣場。

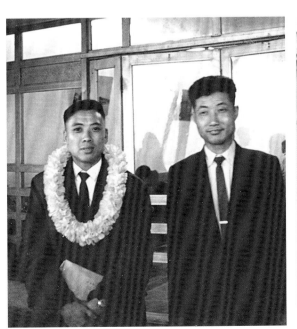

41

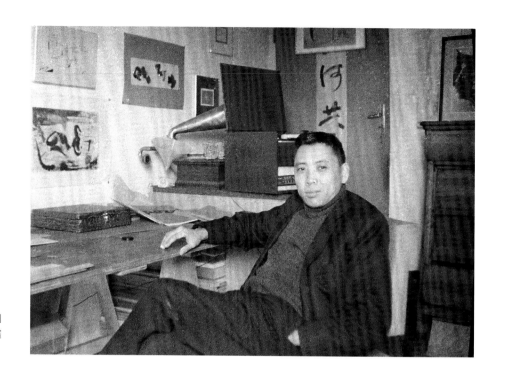

1964年5月，霍剛造訪義大利
波隆那時，攝於李元佳的畫
室。

霍剛　速寫李元佳　1954
紙、鉛筆　26.5×19cm

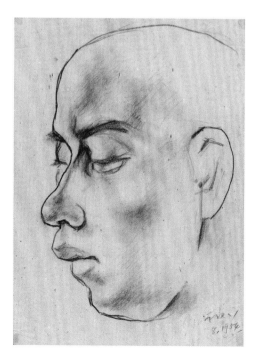

[右頁上圖]
1965年，霍剛攝於米蘭郊區
的畫室。

[右頁下圖]
60年代，霍剛與蕭明賢（左）、
夏陽（中）攝於巴黎。

限驚喜的探究心情。其實，當年霍剛最想去的地方是巴黎，那是很多人夢想的藝術之都，所以霍剛學過短期的法文，心想有一天能前往法國研究藝術。可是客觀環境上有種種的困難，1964年法國總統戴高樂僅次於英國承認了中共政權，臺灣那年與法國斷交，致使霍剛去不成法國，而改往義大利發展。

霍剛的機會是來自於義大利波隆那市，工作的聘書是畫友李元佳委託一位僑領孫耀光代辦的，理由是為一家皮包工廠做設計師（只是名義上的），為期一年。那時並非只有他一人有此機會，那位僑領協助「東方畫會」的朋友給予相當大的協助，只要是肯與國

外聯絡，都有一些希望。霍剛回憶起那時李元佳自義大利來信和畫友們討論出國問題時，多數均不太關心，也不是他們全無此心意，只是礙於個人條件不同，以及處境有別，所以有的只能淡然處之，受限於各種客觀因素。

異鄉生活藝術與音樂世界

　　霍剛初到義大利所面對的生活與環境，感受到跟臺灣很不一樣，甚至於根本就是兩碼事，無論是飲食習慣、美感意識、義大利人之間的談話交際行為，以及普遍熱愛藝術的態度，兩種文化的差異漸漸地都使他了然於心，逐漸產生潛移內化的作用。

　　義大利人的餐飲文化很豐富，有天生的美食鑑賞力，好吃的東西很多，講究享受美食，義大利菜的特點是純正自然，每樣食物的香味都是其本來面目，很少添加太多調味料，每樣食品都是在適宜的季節，在風味最佳的時候趁新鮮吃，因為陽光好、天氣好，植物生長非常容易，它們的顏色鮮艷濃郁令人欣喜，舉例：米蘭的燴飯（Risotto alla Milanese）是黃的，西紅柿沙拉和西紅柿醬麵條是紅的，托斯卡納豆（I fagioli della Toscana）是淺綠的，燒熟

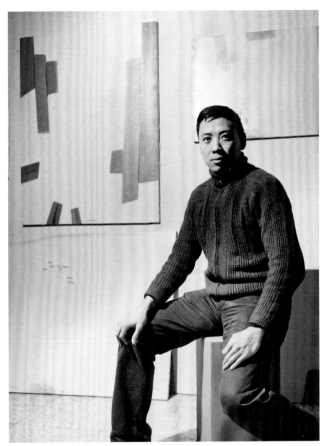

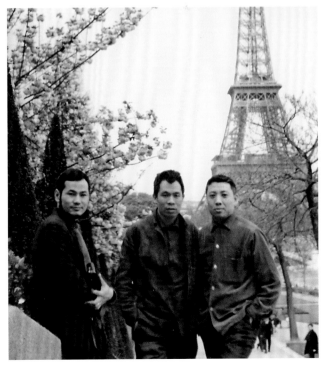

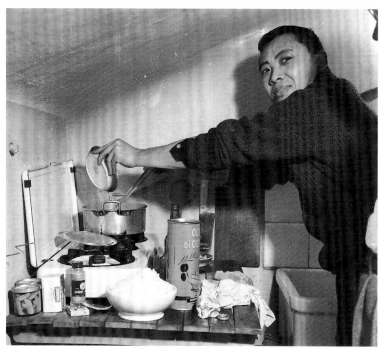

[左圖]
1964年,霍剛於米蘭家中炊食。

[右圖]
1964年,霍剛米蘭住家一角。

[右頁上圖]
1964年5月,霍剛參觀巴黎「五月沙龍」,攝於展場。

[右頁下圖]
1969年,霍剛於米蘭住家陽台。

的章魚像主教的紫袍,這些鮮明的顏色如同畫家表現在繪畫上美麗的色相一樣精彩。義式料理也區分為各區域風味,例如:北方的倫巴底式料理、威尼斯風味、西北部利古里亞風味、中部托斯卡那風味、南部西西里風味等,這些美食料理也風行於世界各地。中國人也是美食天才,幾乎無所不吃,包括豬、牛、雞、鴨、鵝的內臟,義大利人卻不吃內臟,兩種飲食文化各有其養生的食品烹調方式。

霍剛居住米蘭前後長達五十年(1964-2014)之久,生活中的衣住行自然而然會自我調適且優游自在,惟獨飲食方面依然喜愛吃中餐、使用筷子,不喜歡吃西餐用刀叉,然而他挺喜歡外國人請客時的規矩:公筷母匙的衛生習慣。再者霍剛認為西方人有不談別人私生活,也尊重不同意見的習慣,比較尊重陌生人,這點是最該學習的優點。

霍剛在義大利生活期間的飲食習慣,仍然是純東方式的,他還是無法接受可口美味的乳酪(formaggio)製品,這一點是頗為可惜的,所以霍剛在義大利五十年,卻完全未領會義式美食精華,可以說是鐵板一塊,還是中國人的胃。霍剛常在吃飯時談到他最懷念的一道菜:幼時在

家鄉，母親親手摘的綠豆芽，再用乾淨的
水沖洗過，就這樣清炒綠豆芽，美味啊！
懷念啊！所以霍剛絕對不再吃任何一道綠
豆芽了，因為都比不上，都差遠了。

　　霍剛初到異國時，也如同留學生一
般，抱持打任何工維持生活的心態，不敢
奢望賣畫維生，譬如替人洗車，在餐館刷
碗盤等。沒想到很幸運，過了一、兩個星
期後，有心人欣賞霍剛的畫作，一口氣買
下二十張畫，一下子有了收入，讓他感到
相當高興而振奮，自此篤定一輩子以藝術
創作為志業的道路。

　　從一開始，霍剛賣畫就謹慎使用金

錢，租了畫室作畫，在日常生活中練習義大利語言，後來時間長了，他逐漸能以義大利語拓展人際關係，經由朋友介紹認識藝術愛好者，半年後他又賣了幾張畫，但是由於義大利人隨機性及誇大善變的性格，霍剛賣畫的畫款，有時候拿得到錢，有時也因買者信口雌黃而無法取得畫款，這是免不了發生的狀況，畫家談起來覺得無奈和辛酸，霍剛有時悲觀地說畫畫的人沒有飲食奢求，吃飯只是為了填飽肚皮而已，一旦有機會和朋友聚餐和慶祝節慶時大伙大吃一頓。否則，平時喝稀飯也照常過日子，其實他一個人單身簡單過生活，沒有多餘的物質慾望，但也不曾到餓肚子的地步，但單純的藝術家被畫商欺騙也有受傷遺憾，唯有寄情畫作，平撫這些困頓。

霍剛在米蘭創作，除了舉辦個展、聯展，偶爾也受邀參與藝術討論會。身為華人畫家，要在義大利完全靠賣畫為生，真不是簡單的事。在米蘭大約有五千

[左圖]
1970年霍剛攝於米蘭住處。

[右圖]
霍剛於米蘭家中創作一景。

位畫家，真正靠賣畫生活的人恐怕只有百分之一；換句話說，要求生存得像打擂臺一樣，一人打贏九十九人，競爭相當激烈，所以他認為在義大利生存很困難，有時候他也兼做些別的事，例如在米蘭工業設計學校兼幾個鐘頭課，義大利人知道霍剛有書法根基，因而曾受邀在米蘭大學教授書法課，介紹中國書法筆墨及如何寫書法；在中國農曆年期間，受邀揮毫寫春聯便成為亮相的藝文活動，也算是推廣中華文化。

1966年，霍剛（左2）參加米蘭切諾比奧畫廊聯展，與畫廊主人（左1）於作品前交談，最右為義大利知名抽象畫家Mario Nigro。

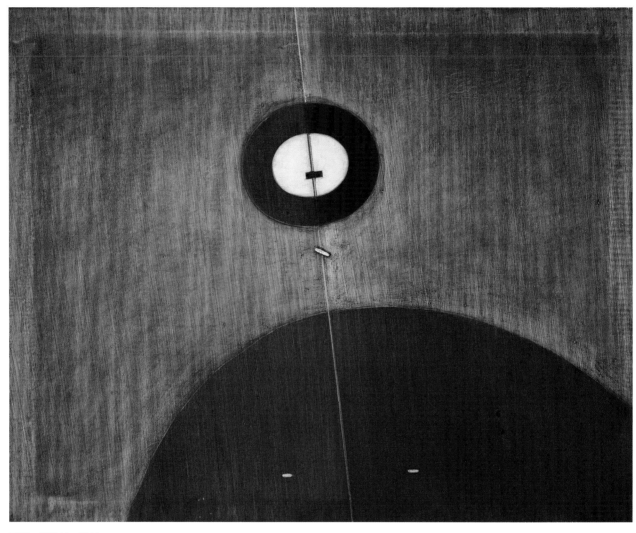

霍剛　無題66　1966
油彩、畫布　80×100cm

霍剛在畫室也教學生繪畫，學生多半是義大利人，有時候也到學生家教畫，每週或每兩週一次，這些都只是一段時期的兼職工作，收入不穩定可想而知。然而，霍剛雖久居米蘭，對於洋人的作風和想法，還無法全然接受，總有自己的堅持，許多事情可能還是永遠無法習慣。霍剛出國主要是基於機緣和對藝術的追求，可以說是直接投入義大利的藝術市場戰鬥，並沒有經過留學生的過渡期，他一直對學院式教育保持疏離，這和當時他在臺灣上學時就不滿文憑主義與考試制度的理念是一致的，所以他戲稱自己所唸的是「社會大學」。

霍剛一直認為學習是自己的事，而且是應該按照自己的興趣和個性

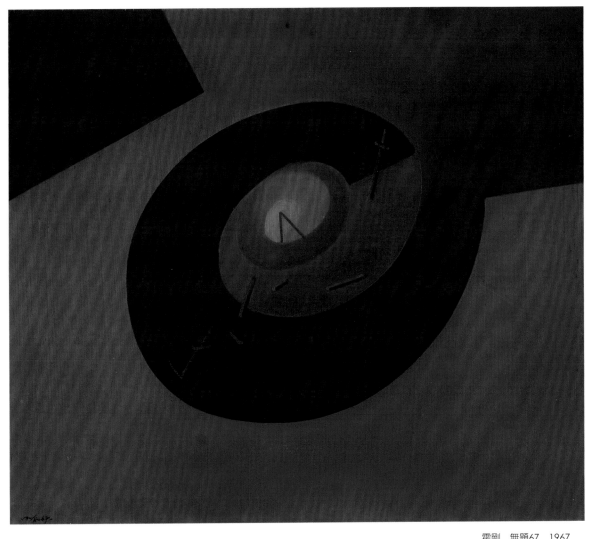

去發展的，如果沒有條件，就要自己創造條件，順其自然，而且毫不勉
強地去做，只要本著「行者常至，為者常成」的理念努力下去，總會有
所心得與收穫的。霍剛在海外經過了多年的闖蕩與歷練之後，針對以前
的想法與做法，自然會依據一些寶貴經驗修正，至於在義大利的遭遇感
觸，那就不可勝數，太多太多了……。既然有那麼多不如意，為何還要
待在義大利？霍剛之所以羈留國外，自然有他的理由，隨著年齡漸長，
闖蕩的狂野之心也漸漸磨圓了，就像每個人立足在各個場合和環境的
理由一樣，存在著適應和取捨之間的拉鋸。義大利畢竟是對藝術的寬容
度和眼界更為寬廣的所在，但是近鄉情更怯，內心對東方文化的深沉召

1967年，霍剛攝於德國科隆。

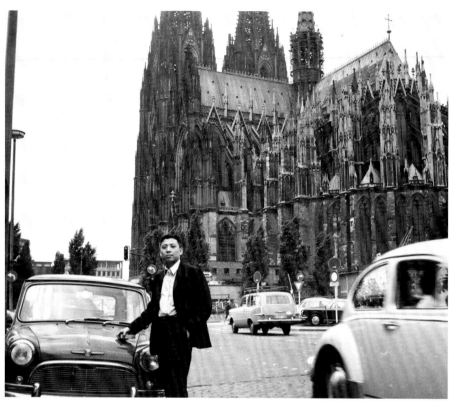

1970年霍剛攝於米蘭住處。

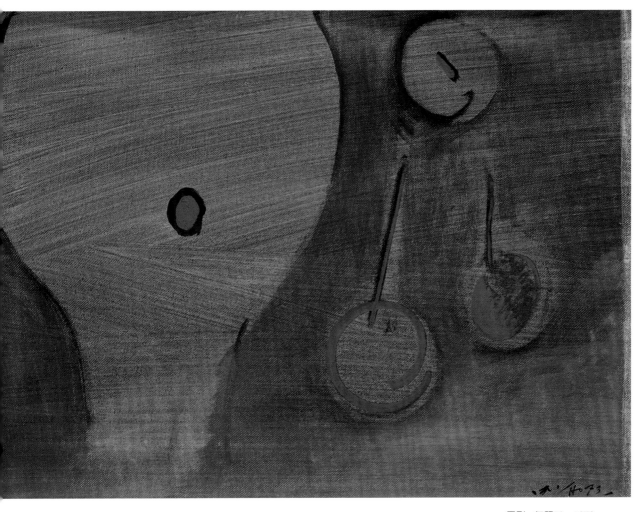

霍剛　無題73　1973
油彩、畫布　53×63cm
潘賢義藏

喚，也只能在靈魂中持續拉鋸著。

　　義大利藝術與自然人文渾然相隨的魅力，曾吸引眾多詩人、哲學家、藝術家、音樂家來此地浸透擷取養分，獲得新生的泉源，如詩人歌德於義大利時曾感受到：藝術與生活中的每件事皆息息相關，無論是人們表現的情緒、情感奔放或悲傷或激動，表達卻是值得肯定也願意包容，儼然都是受熱情支配驅使，無拘無束表現自己的天性，追求當下生活的歡愉，但是直接有力的表達又再加上美感的修飾，這種浪漫的生活態度，正是孕育創造力不可或缺的因素。

　　義大利確實是一個崇尚藝術的國家，在他們的日常生活中就已然深

霍剛在米蘭的畫室一隅，牆上
掛有夏陽的作品。

法國古典主義代表畫家──普
桑1649年的自畫像。

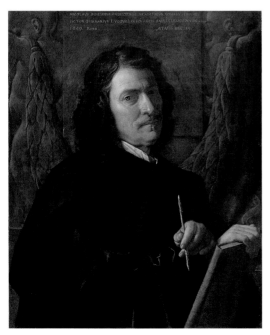

植藝術的觀念，特別是他們的建築、雕刻、繪畫、音樂，以及設計或生
活飲食、時尚等，幾乎樣樣都引領風潮。許多藝術史著名的大師，也都
曾經到義大利留學或遊歷，例如：音樂家巴哈、莫札特，藝術家林布蘭
特、普桑（Nicolas Poussin）、畢卡索（P. Picaso）、
克利（P. Klee）等。其中法國17世紀古典主義畫家普
桑，因嚮往追求藝術的源頭而至羅馬，特別是雕刻
與碑銘，豐富了他的想像力，在羅馬時期，普桑努
力鑽研拉斐爾（Raphael）、提香（Tiziano Vecelli）的
作品，奠定了其描寫英雄形象和完美人物的風格；
及至現代藝術家畢卡索、克利、林飛龍（Wifredo
Lam）、賽‧湯伯利（Cy Twombly）等人均曾羈留義
大利，探索感染此地充滿詩意的土地，尤其是優美
的陽光、藍天光影與奔放的山水美景，種種自然風
光，是提供、激發創作者靈感永不枯竭的泉源，因
此許多人情不自禁地將生活片斷的真實舞臺，順理

成章地融入作品的創作情境之中，然而這種面對不枯燥的「日常生活」提升為藝術，進而轉化為作品的本事，或許正是義大利這塊土地得天獨厚的魅力，而成為振奮吸引人們前往體悟的心靈城堡。霍剛生活浸潤在義大利米蘭長達半個世紀之久，想當然爾更有深刻的認識與體悟。

霍剛酷愛音樂，基本上喜歡古典樂曲、提琴、鋼琴曲，以及中國的西皮二黃。在米蘭史卡拉歌劇院（la Scala）或音樂廳演出的精彩節目，他也經常排隊一、兩個小時，就為了買一張站票入場聆聽，每星期三是固定聽音樂的時間。筆者剛到米蘭期間，為了感受歌劇藝術的魅力，也常跟學音樂的朋友買站

霍剛酷愛音樂，家中收藏許多音樂家的唱片。

票入場欣賞，雖然站立觀賞有些辛勞，但精神上卻是無比的享受。霍剛最欣賞的音樂家是小提琴家及作曲家帕格尼尼（Niccolò Paganini）、拉賓（Michael Rabin）和佛蘭切斯卡·德鉤（Francesca Dego），他們演奏的作品霍剛全都如數家珍。霍剛自己也喜愛玩中國樂器二胡，有客人來訪，

1981年，霍剛與義大利男高音Mario del Monaco合影。

霍剛在米蘭的家，是華人文化
聚會的最愛地點。圖為1994
年霍剛（右3）招待來訪的藝
術家出版社社長何政廣（左
2）等一行人。

他也會興致勃勃彈奏中國的百花曲：蘇武牧羊或小夜曲舒暢助興。霍剛
常與義大利音樂家、聲樂家相互交往、發展友誼，例如霍剛結識男高音
摩納哥（Mario del Monaco）成為要好的朋友，他們相互欣賞彼此的才華，
都能了解繪畫與音樂可以擁有共通的語言，可以互相欣賞彼此的作品展
演、豐富藝術交流。

在米蘭的華人，大多數是來自中國大陸的溫州或青田人，他們多半
是開餐館或經營服裝皮包工廠。來自於臺灣的華僑並不多，屈指可數，
其中特別值得一提的是一位潘賢義醫師和夫人古桂英女士，70年代霍剛
和他們結識成為莫逆之交，潘賢義教授是精通中西醫的著名醫師，在醫
學領域是心臟外科和針灸麻醉的權威，同時也在巴維亞大學的醫學系任
教，在多年交往的過程中，潘醫師欣賞霍剛的畫作，夫人致力推展藝術

文化活動，他們的友誼深厚，也成為霍剛作品的重要收藏家之一。

　　霍剛於米蘭的住宅及畫室位於via Donatello 9，靠近市中心綠線地鐵Piola站，自80年代以來，他的家彷彿已成為華人文化聚會的聖地，臺灣及大陸留學生、藝術家、音樂家、詩人、作家來到米蘭均要拜會，霍剛也熱情招待。在80年代中，霍剛以賣畫的收入買下屬於自己的房子，又和喜愛藝術的泥水匠以畫作交換裝潢工程，在這裡居住近三十年。這是一座古色古香樓層挑高的建築，霍剛住在一樓，一進門的門廳擺放一張結實的木桌，這是霍剛的畫桌（他不用畫架）；進入客廳內，書架上豐富的畫冊及密密麻麻的黑膠唱片築構成一座山，牆面掛滿了畫家的作品、展覽海報、陶瓷作品、漢拓印刷品，以及和義大利畫家朋友交換的作品，其中也有李文漢的彩墨畫作，丁雄泉的版畫及張隆延的書法。廚房裡的牆壁堆疊著茶葉罐、香菇、花生、小魚乾的瓶罐，這些多半是來

1982年5月，畫家吳作人（右）拜訪米蘭霍剛的家。

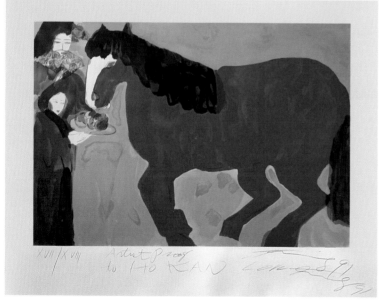

[上圖]
丁雄泉（左）與霍剛在荷蘭阿姆斯特丹家中合影。

[下圖]
丁雄泉送給霍剛的版畫作品。

訪客人贈送的伴手禮，瓶罐的食物用完後索性就洗乾淨保存下來，以至於堆滿廚房，形成瓶罐裝置景觀。浴室廁所最為高級，乾溼分離，一塵不染，地上鋪著厚厚的地毯，霍剛把義大利衛浴文化之美完全吸收了。

在米蘭待過的華人，提起霍大哥，鮮有不知道的。霍剛的畫室和家，常常是為年輕人開放的，米蘭的留學生以學習聲樂者居大多數，音樂是霍剛除了彩筆之外最大的嗜好，在畫室之中，經常充滿義大利歌劇、交響樂、中國絲竹、京戲的迴盪，連聲樂學生也不時登門討教、求助，或說前來純為享受一下音樂與藝術環繞四周的那種臨場感吧！

1990年初，筆者初抵米蘭隨即登門拜訪霍剛，從那時候開始，我也就隨大家都稱他為霍大哥，在90年代期間，逢年過節，總會邀集朋友到霍剛的畫室談論藝術及聚餐，一起包餃子、下麵條，記憶猶新的是霍剛的廚房手藝，下滷肉麵條堪稱絕妙可口，義大利藝術家丹吉羅（Dangelo）也稱霍剛的畫室為米蘭華人的藝術文化中心，誠然實至名歸。

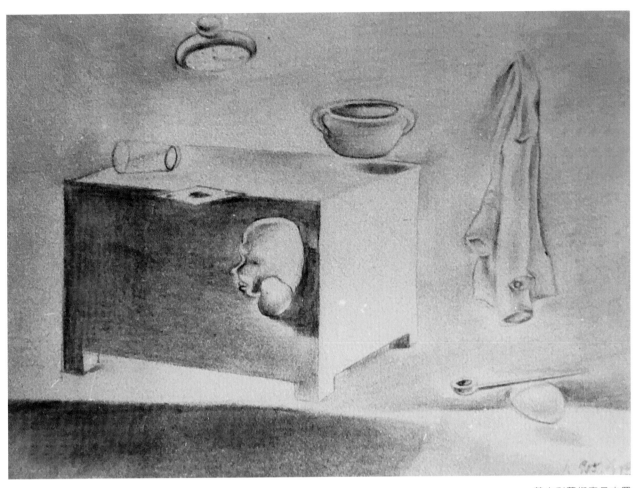

義大利藝術家丹吉羅
（Dangelo）收藏的霍
剛早期超現實作品。

▋藝術自主與商業市場拉鋸

　　談到藝術潮流的問題，霍剛體會到現代藝術潮流瞬息萬變，聰明人會走出自己的路來，笨的人跟隨潮流走，最終迷失在潮流中。義大利在二次大戰後從廢墟中努力重建，人們過日子雖艱難，但為理想而執著自己的理念，精神上頗為健康，這似乎是整體社會形態轉變的結果，現代畫廊的畫商、記者，如果比較 60 年代與 80 年代的藝術環境，在本質上就有顯著的差異。

　　由於個性使然及根深柢固的中國文人思想，霍剛的社交行為始終有自己的原則，雖然與畫廊人合作，但不迎合畫商，也從不追隨潮流，始

終與畫商維持若即若離的友好關係，也就是說專職畫家與畫廊合作的模式，有好眼光及理想的畫廊人找合作藝術家，同時也邀請藝評家寫評論策劃展覽，這是藝術市場發展的常態機制。

1965年，霍剛首次和「藝術中心畫廊」（Galleria Artecentro）合作，迄今共舉辦過數十次個展，負責人費歐媒拉·拉璐蜜雅女士（Fiorella la Lumia）很欣賞霍剛的作品，畫家與畫廊人因藝術合作結緣，因而建立合作和朋友雙重關係，由於外籍人士在義大利居住，必須取得合法身分的居留權，拉璐蜜雅女士就曾經幫霍剛辦過居留。最初合作方式為拉璐蜜雅每月支付兩萬里拉（當時新臺幣兌換里拉=1：50），霍剛給幾張畫，後來隨著物價上漲，畫廊人支付費用也陸續調升為五萬里拉、十萬里拉，甚至增加到一百萬里拉，通常這是畫廊和藝術家彼此合作信賴的默契，霍剛與拉璐蜜雅宛若朋友或親友的關係，一直維持很好直至今日，每隔二至三年就會舉辦個展，同時也透過「藝術中心畫廊」推介霍剛廣泛參加美術館的聯展，積累藝術家的展歷。

1970年，霍剛（左）在瑞士洛桑開個展時，米蘭藝術中心女主人拉璐蜜雅（前）及畫友同行。

例如在羅馬展覽宮（Palazzo delle Esposizioni）舉行的「中國現代畫展」，霍剛的作品並為國立羅馬現代美術館收藏。又1967年在義大利翡冷翠國際當代藝術博物館（Firenze, Museo Internazionale d'Arte-Contemporanea），霍剛作品與空間派藝術家封答那（L. Fontana）的作品一起展出。青年藝術家的作品歷練，除了舉辦展覽之外，也會把握機會參加競獎，以便多方提升藝術公開被檢視的機會。霍剛的作品曾多次得獎，諸如義大利古比歐市（Gubbio）1965年及1966年兩屆的國際藝術發展獎；諾瓦拉市（Novara）1966年國際繪畫金牌獎；1967年蒙札市（Monza）的國家繪畫首獎；1969年雷克市（Lecco）的繪畫獎等。

1965年，霍剛於米蘭藝術中心畫廊舉辦個展。

1984年，霍剛（右）與米蘭藝術中心女主人拉璐蜜雅（Fiorella la Lumia）合影。

　　曾經有一位在米蘭有名氣的畫廊人帕德莉吉亞‧賽拉（P. Serra）想邀霍剛跟她的畫廊合作，這是一個很好的機會，但先決條件是須切斷與

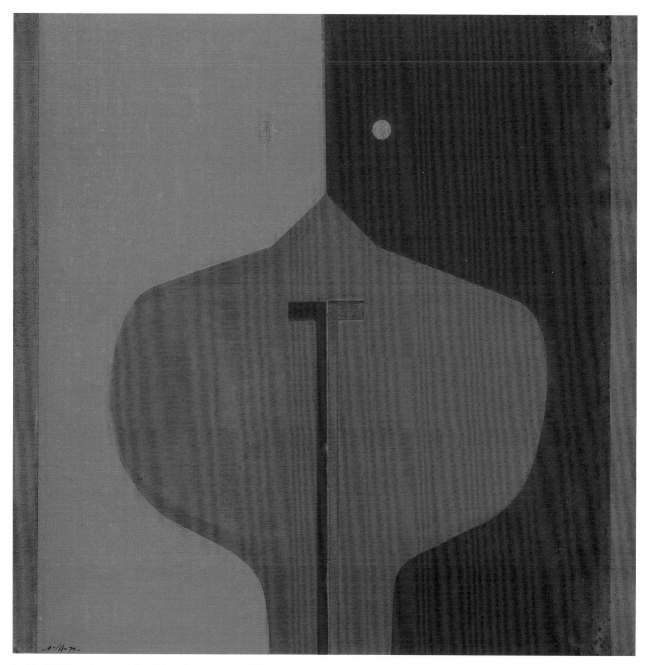

霍剛　無題70-2　1970　油彩、畫布　68×68cm　潘賢義藏

[右頁上圖]　霍剛　無題　1976　油彩、畫布　102×132cm　潘賢義藏
[右頁下圖]　霍剛　無題-2　1968　油彩、畫布　40×50cm　高雄市立美術館典藏

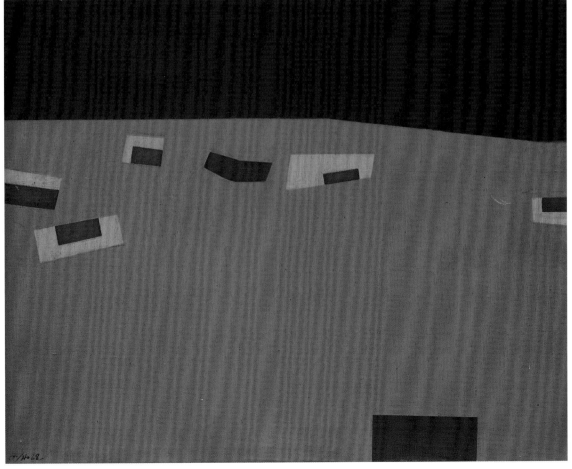

1966年10月於義大利米蘭馬義涅利畫廊，霍剛（右）與畫友Milo Cattaneo、Orazio Bacci及畫廊女主人（左2）在聯展時合影。

原來藝術中心畫廊的關係，霍剛感念多年與拉璐蜜雅的合作，不願這麼現實，況且他們之間是互相信賴多年的朋友，顯見霍剛是顧惜舊情、重情義的藝術家，後來拉璐蜜雅的兒子Lattuada繼承畫廊之後，由於理念不同漸行漸遠，彼此辦展覽的意願減少，畫廊跟霍剛的合作展覽呈現停滯狀態。

不過，就在這個時期，臺灣社會的經濟水準已經達到某種程度，現代藝術的大環境也逐漸成熟，公部門在北、中、南建立專業美術館，也提供給現代藝術的愛好觀賞者培養美感意識的最佳場所，同時民間人士也紛紛成立有理想的畫廊，於是霍剛受邀返臺展覽的機會逐漸增多，看來霍剛順應時潮與環境改變而作出自我調整，在他的創作歷程中，似乎註定重返臺灣發展的命運。要是問霍剛有什麼想法？可見以下短文：

不知打從何時起……「是藝術家都得開展覽」，不然就不是藝術家？

不知打從何時起……「開展覽得有篇介紹」，否則就不是藝術家？

1967年，霍剛與其作品（右）攝於義大利佛羅倫斯當代藝術博物館，背後左方為空間主義大師封答那的作品。

不知打從何時起……「展覽一定要有批評」，不然就不是藝術家？

不知打從何時起……「畫家一定要賣很多畫」，不然就不是一個藝術家？

塞尚不曾知道！梵谷不曾知道！雷奧那爾多‧達文西也不曾知道！

——霍剛寫於1975年12月

四、從超現實蛻變理性構成

霍剛早期的繪畫多為捕捉「意象」，畫面上鳥獸變形體優游於空間之中，充滿超現實風格的神祕性，色彩多為中性或低彩度，光線較為陰暗。旅居米蘭之後，延續超現實探索，但輪廓線趨向理性幾何抽象，這是建立其繪畫語言的轉變階段。換言之，60年代中期以後，霍剛畫作的表現形式已趨於幾何抽象構成，而精神上卻傾向於視覺詩性，圓點與線形色彩構築畫面，隱喻向隨機非可預期的動向空間，展現境外牽引，呈現畫外之意，他的繪畫沉潛而內斂，看似輕盈的油彩，實則飽含心靈之厚度。

[右頁圖]
霍剛　無題77-1（局部）
1977　油彩、畫布
56×47cm　潘賢義藏

2005年，霍剛嘗試創作
玻璃畫。

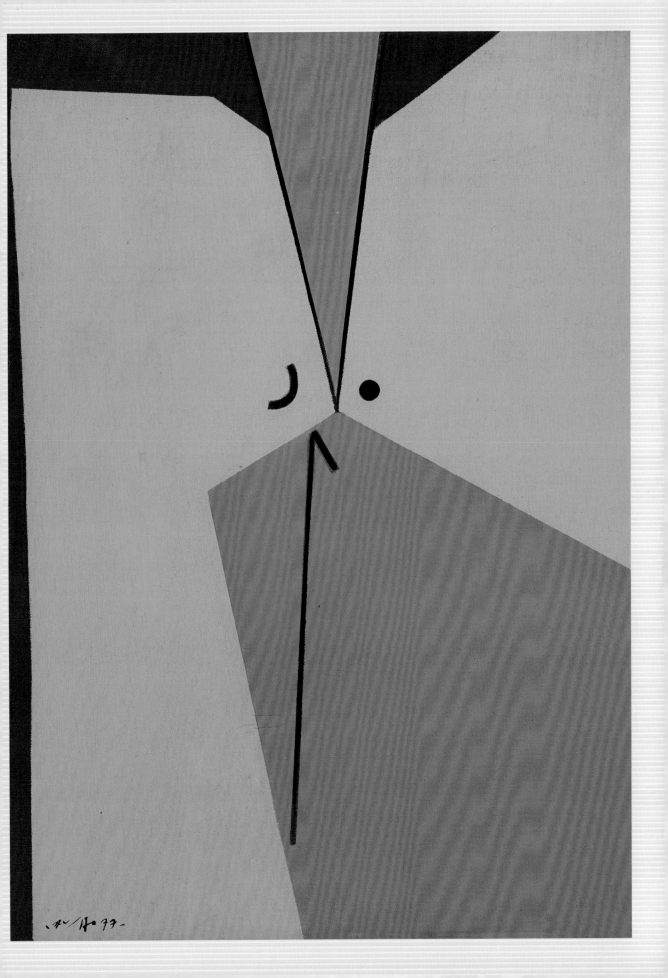

「當我素描時，好像自己在某些時刻參與了一種類似內臟功能的運作，像是消化或出汗，一種獨立於意識意志的功能。我是有些誇大了這種印象，但素描這項動作確實能碰觸到某些最為初始、比邏輯理性更早存在的東西，或被這些東西碰觸到。素描是一種探索的形式。而人類最初之所以產生素描的衝動，是因為人類需要尋找、需要測定位置、需要安置事物、需要安置自己。」──約翰‧伯格（John Berger）

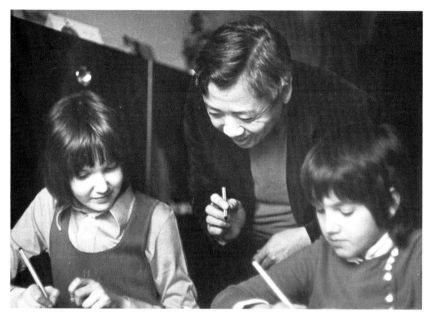

素描是視覺藝術家思考圖像的原初構想，無論是繪畫、雕塑、版畫、裝置，乃至建築設計，素描皆是不可或缺的前導與儲備動能。素描是啟動思想的引信，它既是書寫探索藝術懸念的實踐過程，也是挖掘自我潛能的真實表現。追溯人類幼年之塗鴉軌跡，乃對潛在抒發和對最初視覺悸動之捕捉，或言最純真的情感宣洩，即以素描與書寫呈現，可說是最直接樸素的紀錄。而遠古出現的原始文化重現於世人眼前的，也令人驚覺完全是線形書寫的力量。雖然造形要素被分析為點線面形，實則線性使用頻度與爆發力，更超越點面，牽引出形的直接性

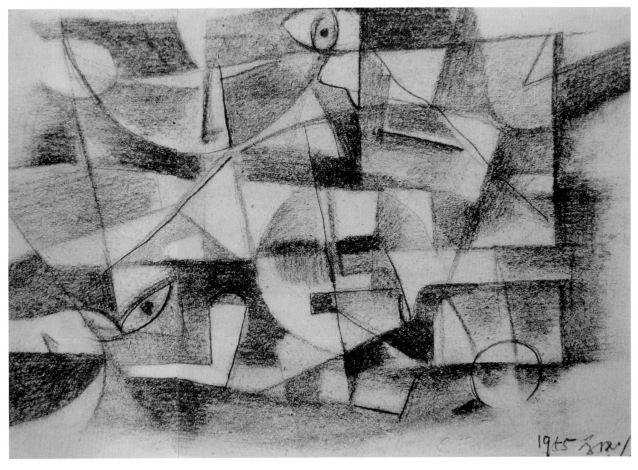

霍剛　過程　1955
紙、鉛筆　17×25cm

與多變性，值得我們研究探討素描與書寫之間的關係。

　　霍剛早期的繪畫，明顯受到超現實主義的影響，畫面中充滿曖昧不明的物象，從心靈潛意識底層，將現實世界轉化為似曾相識的時空經驗交織融動的圖像，加上超現實主義的神祕性和奇異感，畫面投射出一股神祕幽遠的心靈之光，這種飄渺、寧靜、平和的內省與中國山水的精神其實是一致的。

　　霍剛從跟隨李仲生學畫之時，就找到這一條超現實的繪畫表現途徑，利用這種風格創作了一些優秀的作品，其中大多是小品或素描居多。在霍剛的超現實階段，造形主要是渾圓、半溶化、半穿透性的呈現，這些形式隨著義大利明朗的陽光曝曬，突然漸漸凝塑成硬邊俐落的輪廓，浮現在畫布上，或許也浮現在霍剛的心靈之中。

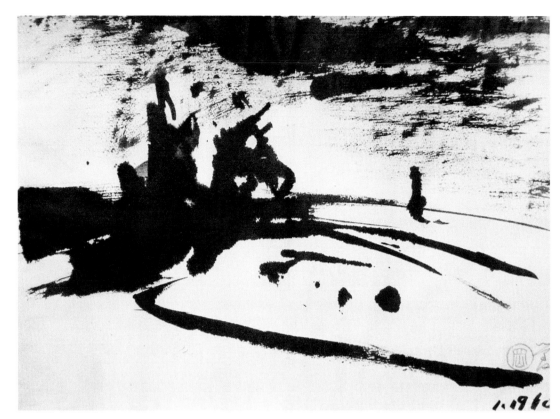

霍剛　徵兆
1960
紙本、水墨
27×36cm

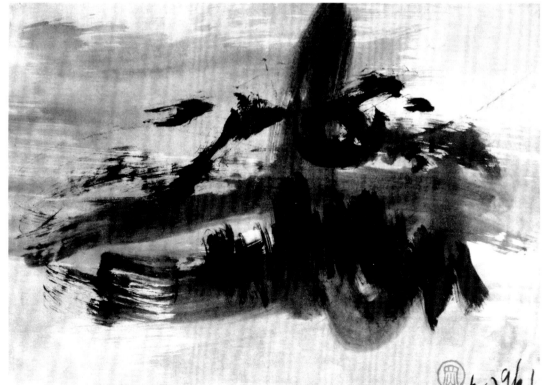

霍剛　無題
1961
紙本、水墨
尺寸未詳

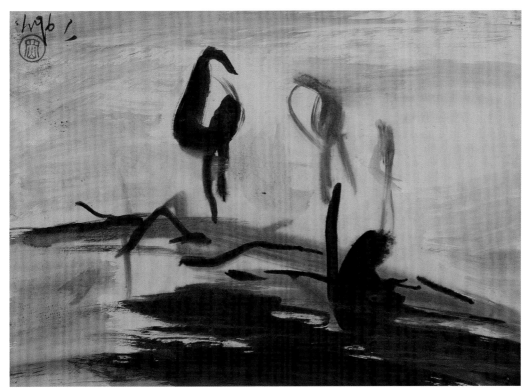

霍剛　墨戲2　1961
紙本、水墨
25.5×35.5cm

霍剛　無題　1962
水墨素描　尺寸未詳

霍剛　無題
1956
紙、粉蠟筆
尺寸未詳

霍剛　舊夢
1962
油彩、畫布
52×72cm
高雄市立美
術館典藏

▍素描及速寫激發潛力

　　素描的現代性介於書寫與空間實驗之間，畫家藉由筆勢表現可見與隱形的創意構想，從而建立起獨特的視覺新秩序。霍剛的素描也同樣展現了與線條同遊，猶如快活之視覺語言之特質。

　　霍剛於1955-1960年代的素描，多半以鉛筆或蠟筆書寫勾勒，輕盈的筆調伴隨急速、輕重緩急的線條，單色塗抹的透明肌理，畫面上鳥獸變形體優游於空間之中，例如1955年的〈無題〉、〈無題-20〉（P.74上圖）、〈夢幻2〉（P.74下圖）及1958年〈無題〉（P.75上圖）等繪寫於紙板上，此時期的素描似乎隨意繪於非正式的畫紙，由於心理毫無負擔，霍剛的手感與自由的筆觸變得柔軟而具延展性，夢幻的線形顯得鮮活且展現明快的動勢，這些素描書寫萬物精靈乃至於空間本質，透過觀念與藝術感知的撩撥，直指藝術家的生命深處。

霍剛　無題　1955
紙、粉彩　26.5×39cm
臺北市立美術館典藏

觀霍剛早期的素描頗有與線條同遊的意味，充滿飄渺、寧靜及創造性因子，正是霍剛朝思暮想的東方夢土與內在的精神煥發。關於作品〈無題〉（1955，P.75下圖），霍剛曾說李仲生喜歡在昏暗嘈雜的咖啡廳上課，因為昏暗使理智被壓低，因為嘈雜使注意力減弱，在這種環境中，異質感受——也就是潛意識容易分歧滲出，不一定哪一深層記憶會浮現，呼喚它的存在，畫家在這種心境情緒下會釋放被壓抑的靈感。

從這張畫面看到的形體，彷彿是來自深層海中魚或光亮，有眼睛或洞口似的圓點，霍剛這張作品捕捉了他內在的一剎那情感，他自己的解釋和觀者的解釋，是完全不需要互相參照，都是可以成立的。

〈無題〉（1956）這幅素描有看得見形體的臉，或者是樹，又或者是鳥，又或者是在平行線條快速刮畫時，我們感覺到有風，令人聯想起風吹過不定形的物體或記憶中不確定的物體，有某人的臉遮掩在樹後，情節中有鳥掠過上空或停駐。畫家在陰暗處回想，才能啟動他自己的記憶，同時也勾起了觀者記憶，但那是與畫家不同的記憶，但又何妨？記憶是每個人祕密的珍花。在〈無題〉（1958）粉彩作品中，粉彩的隨意更近似孩童塗鴉，兒童畫的無拘無束，或原始洞穴的史前壁畫，都和這

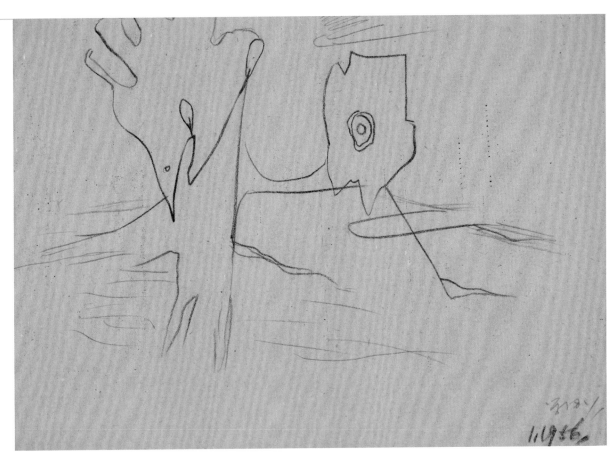

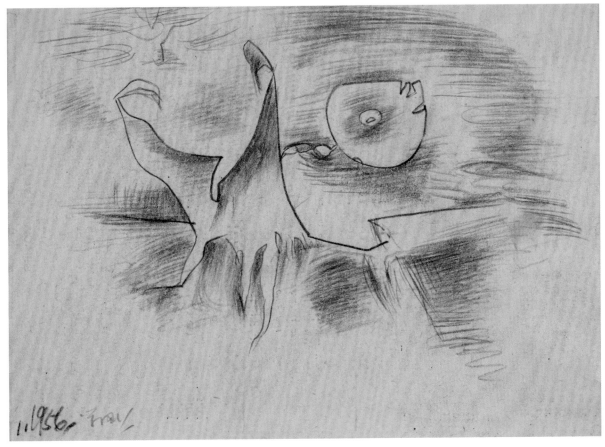

73

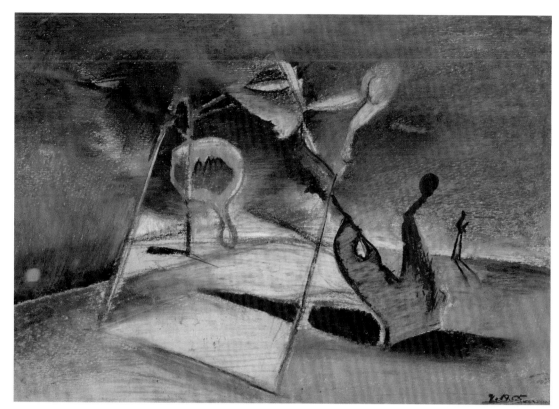

霍剛
無題-20
1955
紙、蠟筆
24×34cm
鍾經新藏

霍剛
夢幻2
1955
紙、粉彩
25×35cm

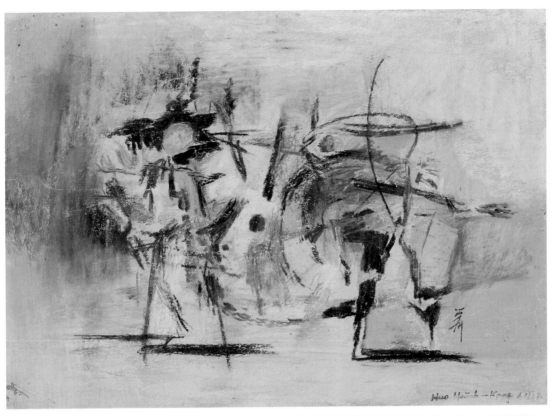

霍剛
無題　1958
紙、粉彩
26×36cm
臺北市立美
術館典藏

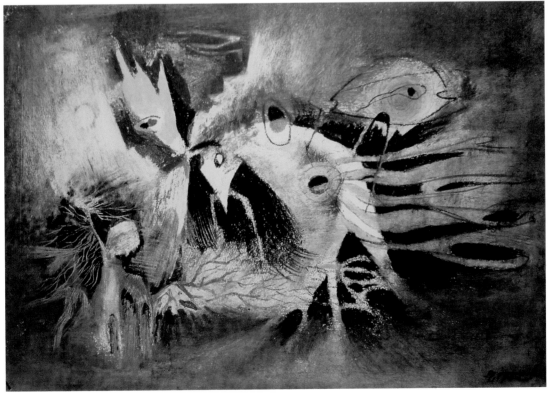

霍剛
無題　1955
紙、粉蠟筆
約26×36cm

件作品有相關趣味。線條有象形兼指涉的暗示性，使人聯想宗教的神祕性記載符碼，因為線條有某種規律的角度、工具感、弧度，更使人聯想其中或許有指標的含義，開展了無限想像的空間。〈無題〉（1958，P.75上圖）這件作品較之其他，多了一些陽光感，雖然是散拆的線條，但可約略抓出地平線和空氣遠近感，觀者不妨瞇起眼睛看這幅畫，因為不確定

[左右頁圖]
霍剛　舊夢　1964
油彩、畫布　40×40cm×2

的形象，所以更有動態及剎那間的擦身而過的生活場景，這樣的場景每個人都歷經過，但是霍剛把它記錄了下來。

然而霍剛以超現實素描開啟藝術創作之途，其後反而少有將超現實素描形式轉變為油畫作品，為此，探討霍剛繪畫的演變與進展，其素描作品是觀看及研究的重要創作源頭。

他常說畫畫之前他喜歡從聆聽音樂或隨手翻畫冊，激引自己內在靈感，「看」只是一個引子，他不是要向外「看」，而是藉著向外「看」導引自己向內「看」，一下子，就激引出來了，他說：「我就把畫冊一丟，畫我自己的了。」、「我畫的跟我剛才看的完全不相干，我也忘了剛才看什麼了。」所以這就回溯到李仲生教導的「怎麼看？」，以及接下來的「怎麼找？」

1964年，霍剛為了繼續追尋創作的理想環境，離開了東方的土地遠至西方，初抵歐洲短暫停留在巴黎，隨即轉往義大利米蘭，在這座城市一住就是五十年，帶著東方精神的特質投入西方藝壇的瀚海中，五十年來，霍剛以繪畫生活，從不曾放棄或改變。霍剛早期的繪畫多為捕

霍剛　抽象　1969
油彩、畫布　119×159cm

霍剛　無題77/78
1977-1978　油彩、畫布
152×202cm　潘賢義藏

捉「意象」，畫面上鳥獸變形體優游於空間之中，充滿超現實風格的神祕性，色彩多為中性或低彩度，光線較為陰暗，定居米蘭之後，延續超現實探索，但輪廓線趨向理性幾何抽象，這是建立其繪畫語言的轉變階段。

換言之，60年代中期以後，霍剛畫作的表現形式已趨於幾何抽象構成，而精神上卻傾向於視覺詩性，圓點與線形色彩構築畫面，隱喻向隨機非可預期的動向空間，展現境外牽引，呈現畫外之意。霍剛顯然受到義大利深厚文化特質的移轉，他的繪畫展現沉潛而內斂，畫面看似輕盈的油彩，實則飽含心靈之厚度。

〈抽象〉（1969）這幅作品顏色單純造形簡單，大塊面的白和藍，

霍剛　無題75　1975
油彩、畫布　80×80cm
曾文泉藏

雖然是平塗，但色彩輕重有別，感覺白色是浮在藍色上面，在移動？旋轉？尋找契合點？在對峙或是在謀合？愈看愈覺得白色在動，紅色的小精靈在做什麼？在協調兩大白塊？在招呼引導或在逃走以避免被擠壓？四個紅色小精靈喳喳呼呼地意見很多，非常搶眼，這張畫面有趣極了！

霍剛　無題70-1　1970
油彩、畫布　100×100cm
孫巍藏

　　從70年代的作品表現迄今，畫中色彩愈來愈濃烈鮮明，構圖也趨向明快簡潔，常見對稱性與突發性現身的點、短直線交替展現，有時線與塊面凝住對峙，閃爍的小點線一觸即發，激擾平靜及浩瀚的畫面，卻又可發現這些靈活的小符號是拆卸了書法線條的重組樂章。

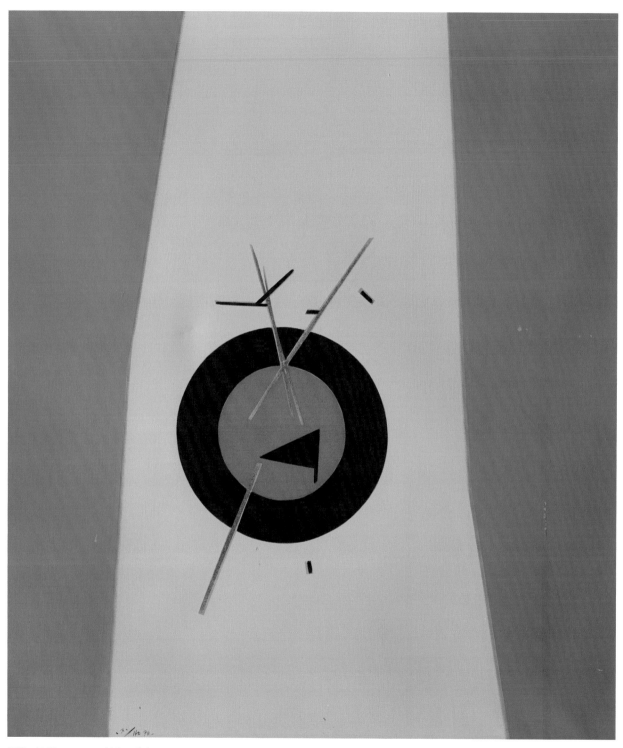

霍剛　無題74　1974　油彩、畫布　103×92cm　潘賢義藏

[右頁上圖]　霍剛　無題74-76　1974-1976　油彩、畫布　40×50cm
[右頁下圖]　霍剛　無題　1975　油彩、畫布　70×100cm

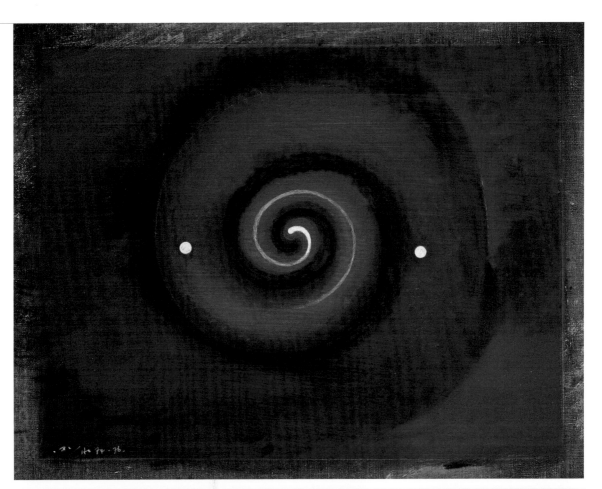

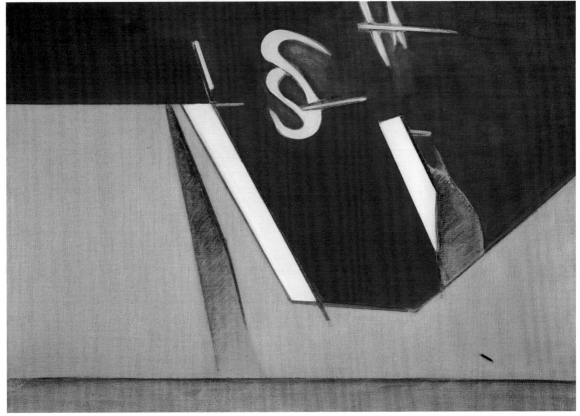

觀讀〈無題70-1〉（1970，P.81）方形畫作，大紅色與橄欖綠相間，細線婉轉與短粗白條紋調皮共振，最下緣還有一淺墨綠色區隔出另一空間。〈無題77／78〉（1977-1978，P.79）以整個深邃藍色調布滿整體畫面，中間小局部白色短線與白點跳躍產生律動感，並以刮擦色技法露出布質紋理，橫向開展氣勢，令人有如墜入無盡的宇宙冥想空間之中，此畫作在70年代是少數大尺幅的傑作。又〈無題75〉（1975，P.80），恰似葫蘆造形內部繪寫紅線與四顆圓黃點相襯，在墨綠色調上顯得相當突出閃亮。

▋幾何抽象演繹多重深度

在霍剛的觀念裡認為：應該把著眼點從中國書畫的外形從具象的觀念中解放出來，用心靈的眼去直觀。所以我們可以發現在他的畫裡有書法的結構美、有金石的章法、有戲劇和民俗造形；他運用的一些小圓點，便是從書法中啟發來的靈感，運用大塊色面的鋪陳，這些符號式的語言，使畫面充滿現代感又有金石力量的鮮活陣勢，例如〈集1-8〉聯幅作品，具有金石篆刻布陣章法的傑作，橘色小圓點、三角形、短線構成幾何圖形，仔細看畫面似乎可辨識出字體的形跡，彷彿拆組的文字符號，直線均是短而纖細的、是薄的、是亮的，圓形點面主導視覺焦點，因為圓形和矩形是亮色的平塗和滿色，所以搶走了線性語言，這與中國文學的詩性主導畫面，產生矛盾性趣味。至於每個元件又呼喚起建築感，使人聯想起義大利咖啡壺等機巧幽默的時尚物件。2009年筆者到臺北國際藝術村（Taipei Artist Village）工作室探訪霍剛時，他正在打稿思考，此作由八幅組成，當時畫面基底原先是綠色，後來靈機一動全改為黑色基底，橘色小圓點、三角形、矩形、短線局部嫩綠色反襯在黑色上顯得光彩亮麗，異常耀眼奪目，令人精神振奮。

霍剛早期的繪畫偏好以粗麻布（Juta）為媒材，色彩用筆刷繪畫沁入粗麻布，具有簡練的視覺厚度，因而畫風形成獨特的

義大利咖啡壺設計的機巧而時尚。

質感，觀其畫作有兩個脈絡：其一為油畫方面延續理性構成抽象的風格，顏色用力平塗沁入畫布且極為薄而均勻，隱隱透出麻質畫布本身肌理，薄的油彩卻又覺得厚實而深遠，視覺上產生空間距離的層次；其二為肌理融合書法飛白和素描筆觸交織的質感，霍剛這種獨特的手法，使油畫更顯得理性和成竹在胸。

　　觀看作品〈開展-36〉（1985，P.86）與〈90-4〉（1990，P.87）皆有強烈既畫又刮

霍剛　開展-36　1985
油彩、畫布　61×80cm
臺北市立美術館典藏

[右頁圖]

霍剛　90-4　1990
油彩、畫布　64×50cm
臺北市立美術館典藏

的視覺語言，兩幅畫作同為深沉海藍，前者以白色線分割空間，白點與橢圓及短線分布交織其間；後者畫面上方小圓點、短紅線鑲在橢圓形中間，下方出現凹槽造形，並以快速的白色線形劃成謎樣的空間，頗覺宛如海上生明月，天涯共此時的意象。〈無題89〉（1989，P.88）這件作品充滿音樂性，大氣勢的交響樂鋪天蓋地奏起來，協調與齊一的合奏，帶出一片綠色。中途有獨奏、轉折、紅線像指揮棒，隨著上上下下是畫面的靈魂，強勢而絕對，主導強弱快慢，左側中間委婉的弧線，轉折旖旎而上，那是大提琴或小提琴獨奏嗎？藍色弧線有提琴之美，拉弦的弓隨著紅色短線呼應，它們心神合一，默契十足。我們可以想像霍剛每天就陷在這樣古典音樂的旋律中，所以就畫出這樣的畫吧！

霍剛　無題89　1989
油彩、畫布　120×120cm
王月琴藏

〈無題〉（1994）這幅作品也是左右對稱構圖，但是霍剛沒有去干擾畫面的凝固感。為什麼不能干擾呢？可以想作這是一個擺好了的身段，彷彿京劇中的正旦，華麗而凝重，就這樣婷婷嫋嫋地往臺上一站，一動不動卻渾身是戲。我們可以聯想到青衣的髮飾，垂在後頸端正一束髮，

霍剛　無題　1994　油彩　100×80cm

[右頁圖]
霍剛　無題95-1　1995
油彩、畫布　70×50cm
孫巍藏

和垂墜在前襟的莊麗的裙片，橫穿一簪，素雅而華美，就這樣一動不動不發一語。背景是暗棗紅醬紫色的絲絨布幔吧？整件作品有一種劇場的光，這件作品色彩飽和華美溫暖，是霍剛繪畫中單純而有力量的一件作品。

　　霍剛鬱藍色的作品很有特色，但他似乎終究要告別自己的鬱藍色，他的鬱藍色時期很長，但韻味很迷人，〈無題07〉（2007），這件作品採用左右對稱構圖，下半部暗沉，光線集中在白色高明度的白點和白色三角形，短而有勁的紅色線條，干擾了畫面對稱凝重的莊嚴性，挑起律動感，使這幅畫變得有進行中的期待，而造形的多義性，使無限想像的場景被拉開。

霍剛　無題07　2007
油彩、畫布　80×100cm
孫巍藏

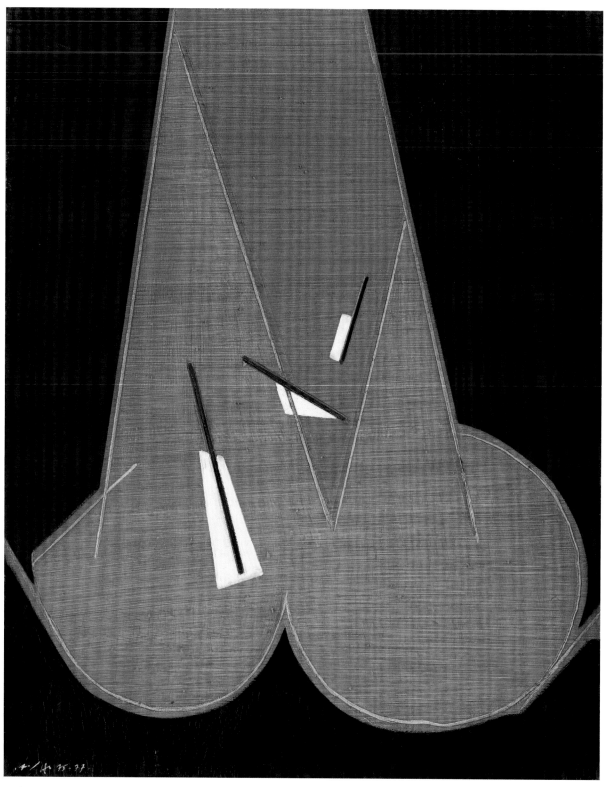

霍剛　無題　1975-1977　油彩、畫布　50×40cm

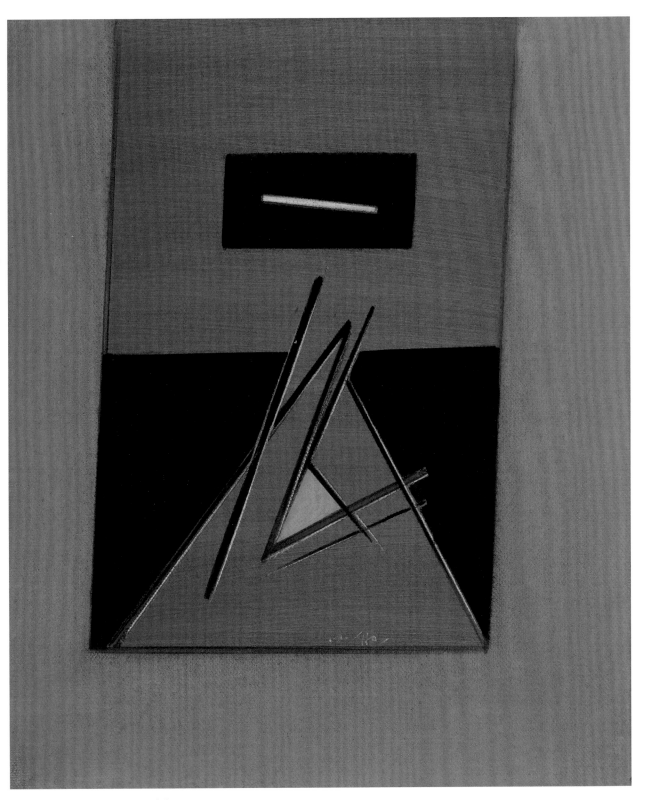

霍剛　無題　1980　油彩、畫布　59×44cm

　　另有一幅霍剛特別專為好友藏家而畫的〈無題95-1〉（1995，P.91），以「巍」字結構為創作主體，單色藍調畫面，圓圈中的四顆紅點是關注亮點，四周上下左右畫刮線條充塞光芒，此畫解構漢字造形，趨近於象形繪畫的表現手法，充滿豐富有趣的想像力。

　　另一方面小面積元素流露出的線條，偏向隨機即興、書法性和感性表達，近似水墨性格的線條和點，在平塗塊面上跳躍。而他的粉彩作品，時而連接兩種語彙，時而回溯超現實暗示性豐富的聯想，更妙的是他的油畫作品，在薄薄塗層的部分，因為稀釋了色料，也有類似粉彩趣味。畢竟東方藝術家要做到絕對的理性，很難割捨那種柔勁潛沉的文化

霍剛　無題76/77
1976-1977　油彩、畫布
73×83cm

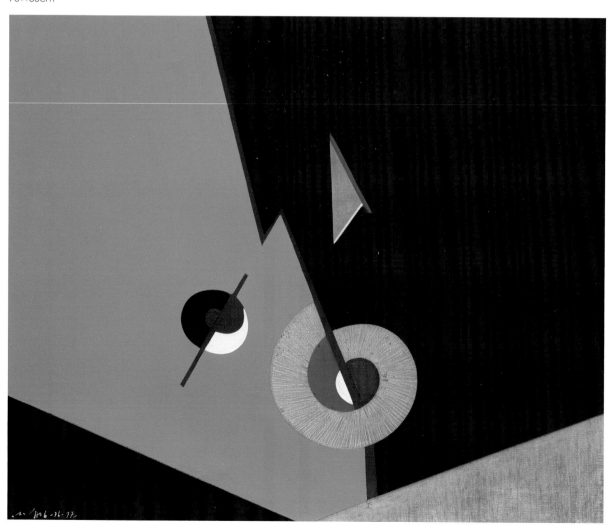

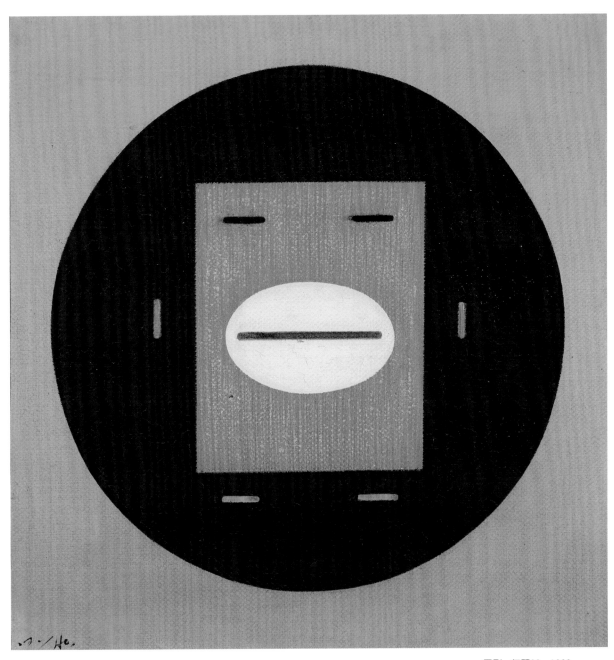

霍剛　無題88　1988
油彩、畫布　50×50cm
孫魏藏

特質，不會刻意去固執堅持決然不移的主觀精神。

　　從霍剛的創作自述進一步了解從他自己的角度闡釋：「有人批評我的畫，有人讚揚我的畫，有人不懂我的畫。他們有各自的感受、教養、環境及看法；但無論如何是不能改變我的精神和創作。我早就覺得今日的精神創作和昨日是一樣的，甚至未來。因此一個藝術家不能離開他的

霍剛　開展之8　2009
油彩、畫布　60.5×72.5cm
鍾經新藏

生活、環境及時代性，且和他的精神息息相關。如果盲目的跟著流行，而不追求內在是很可笑的事。藝術是一個人內在精神創作的產物，藝術家是在任何環境之下仍能保持不變的內在，保持童稚的心靈。我喜愛和平，我喜愛安靜，我喜愛思想，有自由開放的靈魂，我才畫畫；我學習、嘗試去追求生命的本質，我的畫不管構圖、符號，是一種象徵、一種啟示。我使用的技巧是為了達到精神的心靈空間，一種對人類及宇宙的萬物無限嚮往的情愫。所以我希望任何人面對我的作品時，不要有任何成見，捨去求知、求解的態度，過濾思惟，用心靈去體會，去感受。」

所以，做為一個藝術家，變與不變？何時改變？是堅持或打破自己的宣言？都沒有一定的是非對錯，重點在於堅定而執著的探索精神，而本身繪畫歷程的評價或對後世的影響，也許是又需要更大智慧去宏觀或需要更超越的勇氣去取捨。

點線構築理想空間與秩序

點、線、面是構成繪畫的主要元素，畫家運用點、線、面繪成瑰麗動人的作品，尤其探討繪畫在非理性的、神祕的精神再現觀照，只有當符號變成象徵時，現代藝術才得以誕生，點和線在繪畫上完全拋開所有的解釋，以及功利主義的目的，而轉移到超邏輯的領域，點、線、面因而被提昇到自主的，富有表現力的主要元素，如同色彩也是構成繪畫的鮮活、華麗要素……

霍剛善於運用幾何圖像的符號，點、線、面構築理想的空間秩序，在孜孜不倦地探索繪畫的過程中，逐漸演變成堅韌而又理性的繪畫語言。霍剛自從抵達歐洲後，從此縱情浸潤於藝術天地之中，他目睹感受到當時的藝術思潮與環境變化，於是創作思維逐漸從超現實意象蛻變演化成抽象語彙。

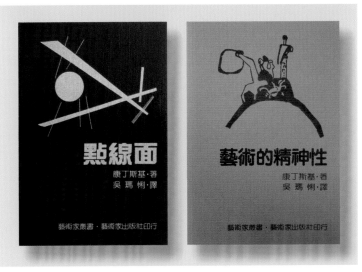

馬列維奇　至上主義構成　1920-1927　油彩、畫布　72.5×51cm
阿姆斯特丹市立美術館典藏

蒙德利安　紅、黃、藍構成　1927　油彩、畫布　61×40cm
阿姆斯特丹市立美術館典藏

【關鍵詞】

至上主義（Suprematism）

　　1915年，俄羅斯前衛藝術家馬列維奇發表「至上主義」（又譯成「絕對主義」）宣言。所謂「至上主義」就是在繪畫中的純粹感情或感覺至高無上的意思。「至上主義」宣稱：簡化是我們的表現，能量是我們的意識，這能量最終在繪畫的白色沉默之中，在接近於零的內容之中表現出來。

　　「至上主義」是藝術史上第一個以幾何構圖來詮釋藝術中的簡約之美的運動，亦可視為純幾何構成的一種抽象運動，與盛行於當時的立體派分割及拼貼藝術，息息相關。馬列維奇在其著作《非具象世界》論述「至上主義」的本質：「至上主義者捐棄對人類面貌與自然物象的真實描寫，而以一種新的象徵符號，來表現直接的感受，因為至上主義者對世界的認知，並非來自於觀察與觸摸，而是全憑感覺」。這種全憑感覺的非物象描寫，其實早已抽離了立體派特有的抽象元素，更與拼貼藝術擷取日常生活事物有所區隔。

檢視20世紀初西方抽象藝術家康丁斯基（W. Kandinsky）探討抽象繪畫提出的現代藝術理論著作：《藝術的精神性》與《點線面》，他是透過科學的談論抽象藝術之後，尋求與我們的感情和精神的結構相關係的理論。馬列維奇（K. Malevich）的「絕對主義」或「至上主義」（Suprematism）將繪畫以幾何構圖來詮釋藝術中的簡約之美，而蒙德利安（P. Mondrian）的「風格派」（De Stijl）以直線、直角及三原色（紅、黃、藍）構成畫面，在創作上側重理智的思惟，以理性思考的幾何形鋪陳，屬於智性的繪畫。這些抽象理論和抽象藝術運動給予霍剛的影響不可謂不大；然而霍剛以其東方的質素與思辨體系，縱然在形式語言上有其感通之處，但從思想邏輯根柢與精神取向卻有所差異，這種矛盾的組合，形成他獨特的風格，也可以做為觀賞其作品的一個視角。

【關鍵詞】

風格派（De Stijl）

　　1917年興起於荷蘭的「風格派」一詞的出現是由畫家蒙德利安和另位畫家梵都司柏格（T. V. Doesburg）所創辦的同名雜誌，這本雜誌面對當時荷蘭保守傳統的風尚，竭力倡導現代化，基於時代精神與表現手法之間的明確關係，樹立新藝術的地位，在當時，荷蘭的新藝術也就是純粹幾何形的抽象作品。

　　「風格派」除了在繪畫上的表現，經由建築師李特維德（G. Rietveld）將三原色與塊狀幾何的概念，由平面運用到具體的實物上，如「紅、黃、藍三色椅」，明顯將「風格派」藝術語彙擴展至家具上，不僅融藝術於生活層面，更進一步提升人們對精緻物體之品評，而這如同「構成主義」重實物、講求功能性的理念。1923年，梵都司柏格和建築師范艾思任（C. van Esteren）更將此觀念實踐於設計藍圖。1924年，李特維德完成了第一棟以「風格派」為基調——席勒德屋，而在同一時期，蒙德利安也參訪德國威瑪的包浩斯設計學院（Bauhaus），他逐步將「風格派」幾何抽象的理念，散播到繪畫、雕塑與設計的創作上，深深地影響了包浩斯日後的風格與發展。

李特維德將三原色與塊狀幾何的概念用在實物上，如「紅、黃、藍三色椅」。

五、鮮明率直性格、達觀品味

霍剛把赤子之心、世故感性、敏銳倔強等各種矛盾的性格適切地融合於一身，再揉合樂觀堅強和幽默感，那股率真活得有些放任的個性，隨興所至瀟灑自在的姿態，簡直是不折不扣的霍式風格；霍剛藝術創作的背景，必須和其充滿戲劇的生活態度等量齊觀，就是這樣鮮明率直、達觀，不矯揉造作。霍剛最深沉的悸動，就是無盡的鄉愁吧！早期的超現實時代到幾何抽象時代，都浸潤在暗夜天空的孤獨之藍中，矜持而抑鬱，深處則有無盡的激情，這是霍剛在義大利五十年的色彩基調，也是他的作品最迷人之處。

[右頁圖]
霍剛　無題（局部）　1996　油彩、畫布　50×40cm　張志忠藏
[下圖]
1984年，霍剛攝於達文西規劃之米蘭運河區。

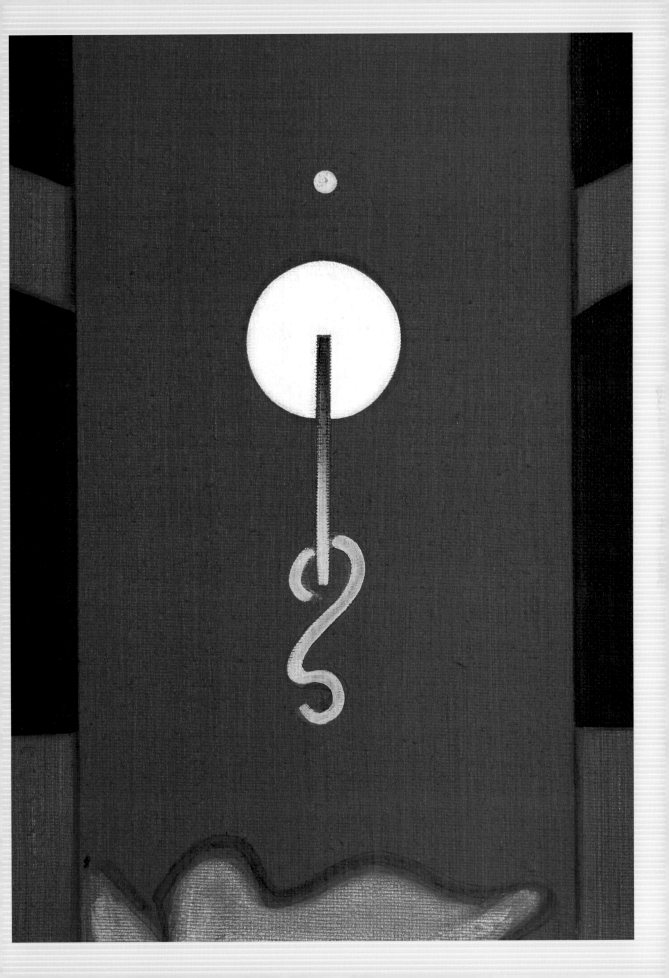

觀霍剛之作品與為人，有與別人截然不同之處，其言行透出熱情浪漫卻又嚴謹的風采、柔和卻又剛直的個性，而繪畫則表現了超理性、寂靜與蓄勢待發的構成，這樣濃烈的情感和絕不打折扣的率性。這個人之所以可愛，就在於他把這天真、感性、敏銳等各種矛盾融合一身。而他的畫作也就像他的名字「鋼刀出鞘，霍霍有聲」般令人注目。與其相處愈久愈發覺他把赤子之心、世故感性、敏銳倔強等各種矛盾的性格適切地安置在一起、融合於一身，再揉合了樂觀堅強和幽默感，就是不折不

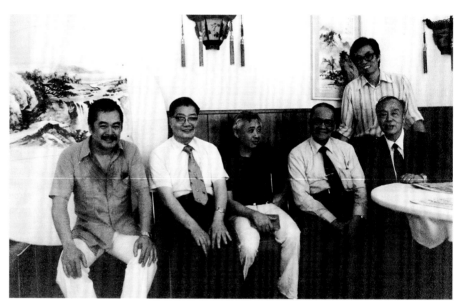

1979年，招待臺灣來訪畫家於米蘭「龍鳳樓」合影。左起：蕭勤、何浩天、霍剛、黃君璧、劉平衡、姚夢谷。

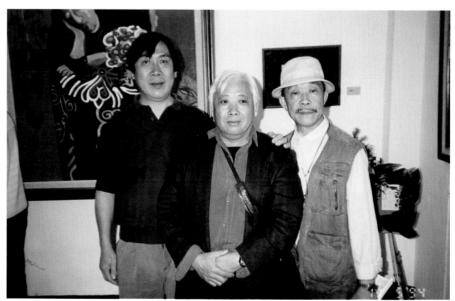

1994年，霍剛與遺族學校同學尉天聰（左）及詩人商禽合影。

扣的霍式風格。

　　霍剛住在米蘭五十年，他沒有改變成西化生活，做事方法可以吸收洋人優點，內在靈魂還是東方歸屬。他喝茶不愛義式咖啡，吃紅燒肉不愛香濃起司，烙蔥油餅不愛最有名的披薩，可是他單身一個人把居家和畫室整理得井井有條，生活品味令人讚歎。除了作畫展出之外，聽音樂交朋友，尤其浸淫古典樂與歌劇，對音樂頗有涵養，喝茶聊天就是他單純生活的全部。沒有改變的不僅是生活方式，也是那股率真活得有些任性的個性，隨興所至瀟灑自在的姿態毫無改變；要了解霍剛藝術創作的背景，必須和其充滿戲劇的生活態度等量齊觀，就是這樣鮮明率直、性格達觀，不矯揉造作。

▌執著勁健的迢迢抽象路

　　霍剛的色彩從凝練的冷調層次到愈加鮮艷，有時用飽滿的原色搭配溫潤的調色並置，是保有年輕飛躍的心性，又參透了人生悲喜而溫柔敦厚地包容，畫面形塊的輪廓形式美相當謹慎地安排，輪廓線本身略有

1984年，霍剛於德國藝術家友人Rolf-Hans（右）家中創作。

明亮暗淡，輕巧閃爍變化，使人的視線被引誘順著輪廓不停轉，色域明快、大方，自由自在又輕鬆單純，擷取了義大利鮮明、率真多變的風味，但小處卻細心籌劃了裝飾性，總有一點狡黠閃亮浮游的極小區塊頑皮地跳動，這正是霍剛自己鮮明率真的寫照。霍剛在他的作品中表現出堅韌而又理性的繪畫語言，以不尋常的、非預期的形狀呈現一種謎樣的感覺。生命之於他，是一個單一而獨特的偶然存在，不只是在時間與空

霍剛　無題-1　1980
油彩、畫布　60×60cm
高雄市立美術館典藏

霍剛　無題
1980
油彩、畫布
24×30cm
林嘉雄藏

霍剛　無題
1982　油彩
82×100cm

[左圖]
霍剛 意象14 1965
紙、鉛筆 22×13.6cm

[右圖]
霍剛 意象15 1965
紙、鉛筆 22×14cm

[右頁上圖]
霍剛創作喜將畫布平擺放在桌
上畫。

[右頁下圖]
霍剛作畫的用具一角。

間想像的秩序中優游自得，同時也顯出豁達大度的人生觀。

　　霍剛最初也曾畫過有形象的畫，後來他覺得縱使畫的像照相機一樣也沒什麼意思。他深信自己是在畫中國畫！人們以為中國畫就該是山水、花鳥、人物，他說這種畫也是中國畫，只是使用西方畫材而已，然則是否為中國畫主要取決於觀念而非工具，只要腦筋是中國的，擷取中國精神，像中國山水畫中的人物是很少的，多半是一個人釣魚，兩個人在涼亭下棋，書僮正在一旁煮茶……畫中人物很少，中國人喜歡安靜恬適，中國文人尤其喜歡清高優雅的環境，這種精神對現代人更是需要，所以霍剛把精神性融入畫中，也因不喜歡前人畫過的路數，所以用西方

的油彩畫布，油料薄塗在畫面上，他也不用畫架，作畫時將畫布平放在桌上，方便全方位移動繪畫。

談到要如何看懂抽象畫，霍剛用簡單直截了當的比喻回應說：一般人看畫不必懂畫，如果要懂畫，你可以去做批評家、美術史專家，藝術的門道是無法懂得，只可以去感受、揣摩、領悟。好比你散步到山邊看到一些石頭，有些你會拾起，有些不會，為什麼呢？在南京有一種雨花石，在雨花臺販賣，三、五毛可買一塊，霍剛和弟弟同行，他問弟弟為什麼有三、五毛的區別？弟弟說：五毛的好哇！

石頭圓潤花紋整齊不刺眼，看起來順眼，於是他就對弟弟說：你是懂抽象的人。

霍剛的母親也不懂何謂抽象，有一次夜間披著被在一旁看霍剛畫畫說：不曉得你畫的是啥？霍剛說：給妳看一樣東西，他拿起放大鏡向母親顯示茶杯上的紋路，在燈光下轉動著玻璃杯，上面的紋路變化多端，色彩也在改變，母親看了嘆口氣說：「哎！真的很妙，很有意思。」他想母親與弟弟經由他點撥之後，立馬就能理解畫中的奧妙。為什麼一般人不能跨出這一步呢？所以看畫，你不能問為什麼？一旦問為什麼，就沒

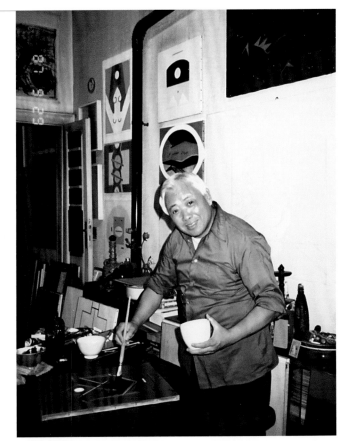

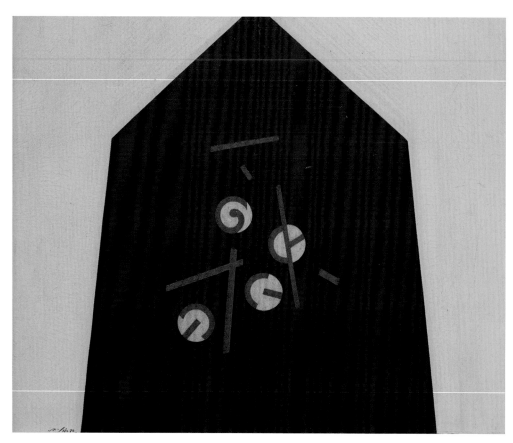

霍剛　無題70-3
1970　油彩、畫布
50×60cm
曾文泉藏

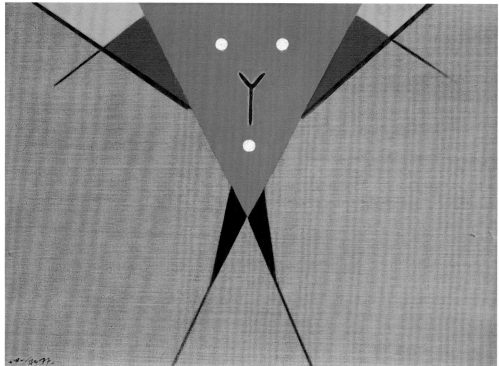

霍剛　無題77-2
1977　油彩、畫布
53×63cm
潘賢義藏

意思了。

　　看畫的人最初用一種直覺、一種內心觀照，霍剛的抽象畫，看起來似乎很平靜，心中也坦然，如同練功打坐一樣，他說作畫的時候，心裡也靜寂，然而畫面上還是表現一種動勢的感覺，以簡潔的線形符號在空間中形成動勢，使自己感到「就是該這樣」的直覺。

▍深沉色彩透露無盡鄉愁

　　義大利是個色彩非常豐沛多情的國家，也許是明媚陽光和適度宜人的色溫互相烘托，整個大環境生活中的色感層次和漸變，使人非常容易

霍剛　無題　1971　油彩
45×60cm

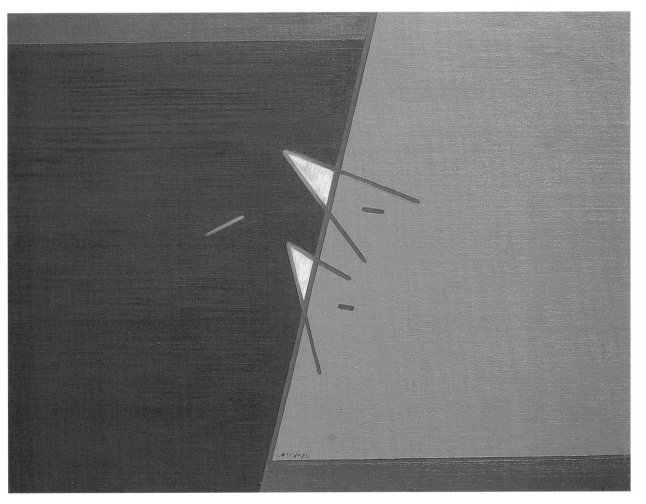

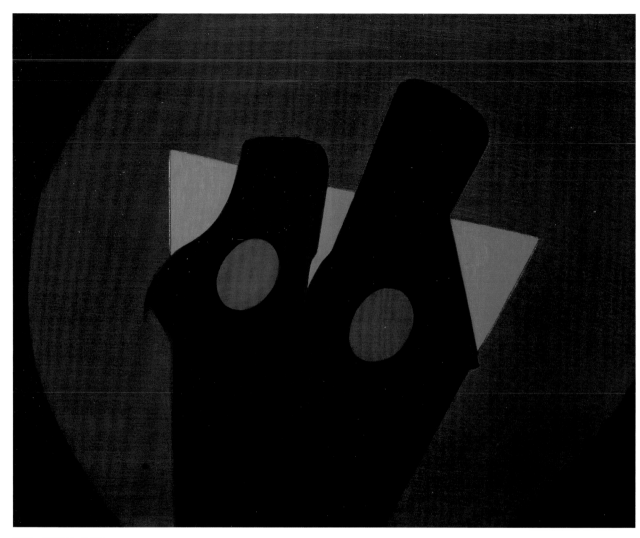

霍剛　無題95　1995
油彩、畫布　80×100cm

敏感地察覺「色彩」的語言。簡單地說,就是一個「藍色」,在地中海型氣候的陽光下,視覺可以感受到所有不同的「藍色光波」微妙變化,這些變化卻會勾引起情緒許多不同震盪,似乎義大利是為「色彩覺醒」與「熱情覺醒」互相對答而設的局,這種美感經驗,就這樣赤裸裸地、質問到藝術家的心,若說霍剛這麼感情豐沛的人,沒有深沉的悸動,那是不可能的!

　　霍剛最深沉的悸動,就是無盡的鄉愁吧!早期的超現實時代到幾何抽象時代,都浸潤在暗夜天空的孤獨之藍中,孤而傲而矜持,但抑鬱深處有無盡的激情,這是霍剛在義大利五十年色彩基調,也是他的作品最

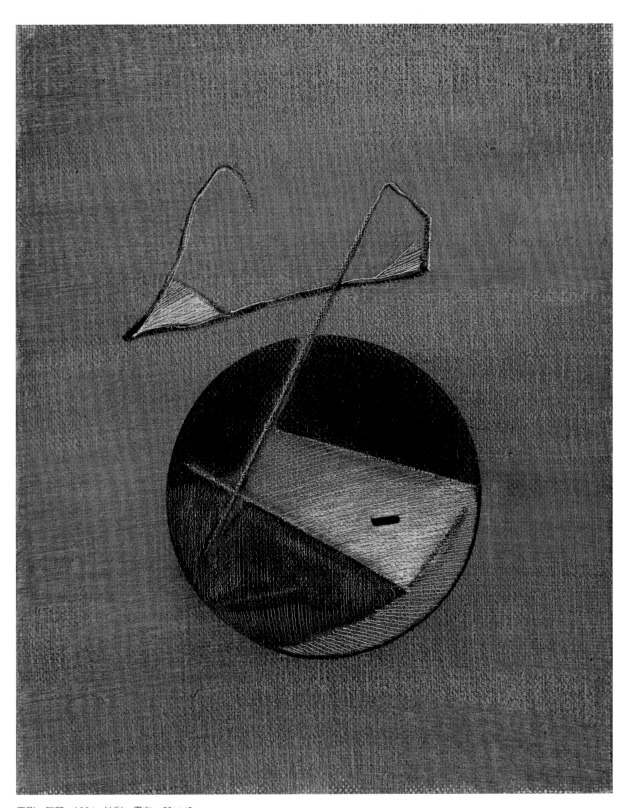

霍剛　無題　1984　油彩、畫布　50×40cm

迷人之處。

　　筆者做為一個曾經旅居海外，投身創作的年輕一輩，我愈是進入到這個圈子中，愈能了解到霍剛經過了多年的努力，而在西方藝壇中開闢一片天地的艱難，那種堅持下去的毅力是多麼的不易。

　　霍剛畫畫注重色彩，色彩與光線息息相關。有些藝術家畫畫要挑選

霍剛　無題　1995
油彩　60×60cm

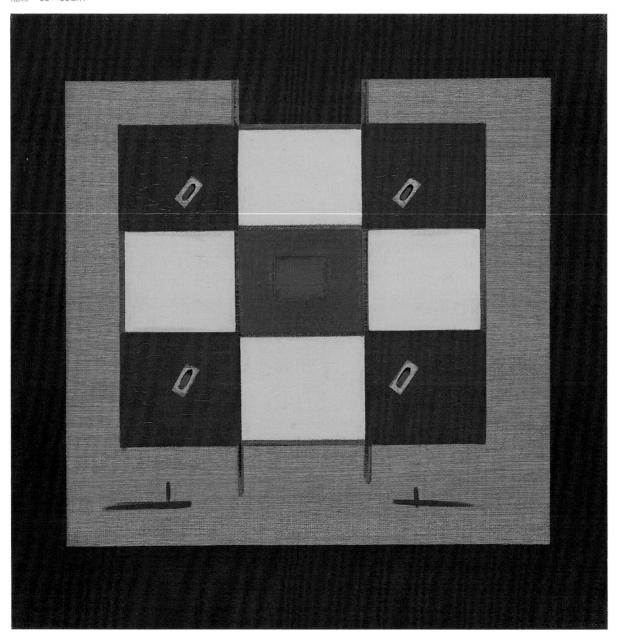

霍剛　無題　1995　油彩、畫布　90×80cm

日照時間，若工作室的採光好空間明亮，白晝直接自然採光較有利於明辨色彩的準確度，有的藝術家則偏愛在夜間作畫，好處是夜深安靜無喧譁與世間雜事，在畫畫的過程中，更能排除雜念專心靈思泉湧。或者外面天氣也會影響畫家的心情與創作狀態，在米蘭天氣氣壓低的時候，常會影響人們的情緒，一旦情緒不好，霍剛就不畫畫。

　　順心的時候他通常一兩天可以畫一張，也有時候一張畫拖延了數個月，甚至於長達半年或一年都無法完成，他自己不滿意認為必須再思索，才會延宕時間，但也急不得。霍剛外出身上通常都會攜帶筆記本，以便快速記寫，有時勾畫有時書寫隻字片語，回到家後整理出構圖，然

霍剛　無題　1990
油彩、畫布　50×60cm

霍剛　神秘　1973
油彩　40×30cm

後靈感湧現了再畫，尚未完成的畫掛在牆上，每天一早起床就看，看到
自己想要畫了再繼續，若是不滿意再塗掉，要完成一張畫自己要把關，
必須畫得多才能精選，有時畫完也不簽名，直到自己反覆思考，覺得可
以了，才簽上名字。

　　通常霍剛畫作的尺幅並不大，畫幅大的肯定比較費神且不易掌握，從材料的角度來看，大畫布與優質的顏料確實比較昂貴，在表現上得以展現強而有力的氣勢。談到繪畫內容，霍剛說：「我的畫意識階段不是很清楚，有時候在當下畫出的圖像，記憶時空全反射出來往日經驗，這些可以和現實並行，我想這是一種迂迴緩慢心態步調的狀態。我的畫主要內容是以抽象形式表現和平與安靜，但無論是抽象或是具象，畫得與眾不同是不容易的；抽象畫或許單純而非簡單，單純是有內容的，不是文學內容，而是造形本身，繪畫符號就已表現了某種感受，此即繪畫語言，這些是無法仔細言說的。我的畫偶爾有一種神祕的感覺，是鄉愁，但並非僅僅是思鄉之意，人類社會是複雜的，想把精神寄託到某種境界，這種境界憑著多聽、多看與安靜思考來感受。畫畫的時候也不能有什麼雜念，若是一邊畫一邊想開展覽賣錢成名，是絕對畫不出好作品的。」

　　霍剛畫面中的各式各樣符號，是經由中國詩詞語境轉化而來的，也就是說他從中國古代藝術、哲學文化吸取靈感養分，用西方油畫技藝表現出來。現代繪畫不是敘事，也不是插圖，主要完全是繪畫當時聽憑自然的感受，更是多年孕育研究的結果，每位藝術家的視覺語言並非一

霍剛　無題72　1972　油彩、畫布　70×60cm　孫巍藏

[右頁圖]　霍剛　無題　1984　油彩、畫布　40×30cm　林嘉雄藏

霍剛　無題90　1990
油彩、畫布　60×60cm

[右頁圖]
霍剛　無題　1990
油彩、畫布　59×44cm
朱紹仁藏

朝一夕形成，而是經年累月探索慢慢形成個人的藝術風格。霍剛像每一位羈旅在海外的中國人一樣，縱然過得瀟灑自在，然而身在異鄉心繫家鄉，在生活上總是不安定，在精神上飽嚐苦澀，其中艱難、辛酸，只有自己最清楚。

「戍鼓斷人行，邊秋一雁聲，露從今夜白，月是故鄉明。」去國

霍剛　作品No.8　1973
油彩　50×60cm

近五十年，畫面上那片湛藍，道盡了飄泊的鄉愁。藝術創作是寂寞的工作，置身異域是寂寞的生活，單身不婚更是人生的寂寞；若問霍剛是否愛品嚐孤獨的滋味，他會圓睜怒眼繼而哈哈大笑，其實問話的人心裡已經明白答案了。熱情豪邁的個性，慷慨爽氣的作風，怎麼會沒有朋友，沒有熱鬧？他的客廳裡總是高朋滿座，美酒香茗不斷，然而曲終人散之後，心靈深處的悸動還是留給作品吧！否則號稱「米蘭一劍」的「霍大俠」豈不被寂寞擊倒了？

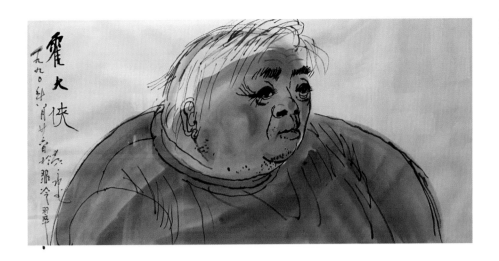

畫家黃永玉1990年筆下的霍大俠。

全方位蒐盡奇趣優游樂

霍剛的興趣十分廣泛，有繪畫的、音樂的、電影的、相聲的、漫畫的、雜文軼事的、打油詩的、童玩的、民俗技藝的、戲曲的、雜耍的……，從歌劇院到運河邊古董市集小攤子，都有他玩樂的足跡，他有一種似乎永遠長不大的率直性情，在社交場合侷促，但和好友聊天玩賞

霍剛收藏各種不同版本的貝多芬D調協奏曲的黑膠唱片。

霍剛　無題　1991
油彩、畫布　80×100cm
朱紹禮藏

收藏品時樂而忘憂一派天真。他花了許多時間去蒐集千百種有趣、樸素但不貴的小物件，有的有歷史、有的好像是破爛，他珍愛地收留著，有時自己加工改裝成其他好玩有趣的小裝飾。霍剛的畫室也是一間玩具室，好朋友去拜訪，除了喝茶聽音樂，都愛順手玩一下書架上各種玩具，然後坐在凹陷的沙發上，之後不是沉浸在蕩氣迴腸的音樂中，就是沉入老電影、功夫片的情節中，主人跟客人都忘卻了時間，忘卻了世俗的煩惱，客人有時踏著星光離去，有時沐浴晨光離去，這也是一種放縱，縱情於精神享受，樂此不疲。

霍剛　無題　1991
油彩　80×100cm

　　霍剛的收藏範圍相當廣泛而深入，尤其有酷愛收藏唱片的習慣，
有時候為了一張絕版唱片，不惜遙遠路程與精力，花了不少錢，心愛的
唱片一定要瘋狂收藏到手，四十分鐘聽一張唱片，單單黑膠唱片就有上
萬張，每一種黑膠唱片幾乎都有不同版本，十分可觀；其中貝多芬D大
調小提琴協奏曲，就有經由三十八位不同提琴家演奏的四十幾種不同版
本。捷克作曲家德弗札克大提琴協奏曲也有十幾種不同版本，其他如膾
炙人口的西方歌劇，以及中國京劇類之收集，皆不勝枚舉，相當可觀。

　　有時他興致勃勃向朋友介紹一首曲子，由不同時期不同聲樂家唱

出，聆聽完再分析比較一起分享。許多朋友經常到霍剛畫室，藉由他的錄音機錄音，也可以在這裡找到市面上絕版的好唱片，豐富了他們嚮往的藝術生活。在日常生活中，霍剛休閒時候喜歡到舊書店買書或畫冊，仔細尋找經常可以找到珍藏版的絕版書，例如有一套「現代藝術辭典」，原價一本值數萬里拉，一共有兩百多本，九本裝訂成一集，共計數十集，也都陸續全買齊了。這些琳瑯滿目的文物都是日積月累逐漸添購的藏品。

雖然霍剛花大筆錢買唱片、書籍、古董舊物，對自己外表行頭卻非常隨意，他一頭亮閃閃茂密的銀髮飛揚，輕鬆套一件色彩鮮豔對比的舊T恤，配上紅潤臉龐和一雙神采奕奕大圓眼，說話是中氣十足的大嗓門，在任何場合都搶盡風采，比穿著義大利名牌服飾還搶鏡頭。他的車更是經典，鮮紅色的福特老爺車，開時轟然作響但還能代步。車椅子都凹陷了，主人在駕駛座和乘坐的朋友得從凹陷的座椅中伸長脖子像長頸鹿一樣看窗外，以免開錯了方向。有一次，冬天老爺紅車停在街上幾天沒開，早上霍剛一看，赫然發現一個流浪漢睡在裡面，原來他從不鎖車門，才讓流浪漢有機可趁。又一次後門掉了一片，霍剛也照樣行駛，後來想想算了，才把老福特送去報廢，恢復到地鐵一族。

凹陷的不只是車座，沙發也是特別凹陷，在街上撿拾舊家具連義大利人也樂此不疲。就這樣多少藝術家、詩人、音樂家、藝文界名人來訪通通坐過那凹陷的沙發，誰也不以為意，連筆者女兒幾個月大時也在上面爬著玩耍過呢。就這樣自自然然的舊沙發旁圍繞著滿坑滿谷的小物件收藏品，有新舊書籍、唱片、電影片、舊畫報、名人信件、舊報紙、非洲木雕、西洋童玩、歐洲老瓶瓶罐罐等等，最妙的是他都弄得整齊乾淨、既別緻又有趣，使人感覺每樣文物都有生命的內涵，訴說著自己的飄泊歷史，在霍剛家這些世俗的廢棄物都有了新生命，其樂融融地在這個時空，與米蘭一劍的霍大俠談古論今。

1996年，霍剛（中）與筆者十個月大的女兒劉蘭辰攝於米蘭家中。

自1960年代至今，霍剛已於臺灣、米蘭、瑞士等地舉行過近百次個展，圖為其中一部分畫展之畫冊封面。

①

②

③

④

⑤

⑥

⑦

⑧

⑨

⑩

⑪

⑫

⑬

⑭

⑮

⑯

⑰

⑱

① 《HO-KAN》Comune di Alessandria / 1974　② 《HO-KAN》Galleria Marcon IV / 1974　③ 《霍剛的空間詩學》帝門藝術中心 / 2005　④ 《HO-KAN》Galleria Giorgi / 1971　⑤ 《霍剛》誠品畫廊 / 1993　⑥ 《HO-KAN》誠品畫廊 / 1990　⑦ 《霍剛畫展》國立臺灣美術館 / 1994　⑧ 《霍剛的歷程》帝門藝術中心 / 1999　⑨ 《霍剛》環亞藝術中心 / 1985　⑩ 《HO-KAN》Lattuada Studio / 1996　⑪ 《HO-KAN》Il Cenobio di Milano / 1966　⑫ 《霍剛八十‧素描展》大象藝術空間 / 2012　⑬ 《華人現代美術運動先鋒：霍剛2005近作展》帝門藝術中心 / 2005　⑭ 《霍剛》月臨畫廊 / 2015　⑮ 《東方的結構主義─霍剛》帝門藝術中心 / 2001　⑯ 《東方視覺：霍剛》夢12美學空間 / 2014　⑰ 《霍剛》大象藝術空間館 / 2010　⑱ 《Reverberations 霍剛》臺北市立美術館 / 2016

六、東方情緣召喚
圓一個遲來的緣

霍剛在「臺北國際藝術村」駐村駐出奇妙的情緣,原來不在歐洲地中海藍天下,也不在秦淮河的夫子廟旁,臺北才是友情與愛情的泉源。面對老友,霍剛激動地說:「你們對我情義相挺,我也特別來勁,創作力又掀起了一波高潮!」真誠道出了獨立蒼茫的藝術創作,在寂寞與毅力交織之途,尤須外力的點撥敦促才形成創作動力。藝術家一生走遍了大半個地球,再春的力量卻又是來自東方的島嶼,與當年現代藝術啟蒙的同一個城市。生命的安排著實奇妙,竟然臺北才是初戀與永戀的原鄉。

[右頁圖]
霍剛　源起之2(局部)　2006　油彩、畫布　72.5×60cm

[下圖]
2017年,霍剛與1956年完成的心愛作品合影。(王庭玫攝)

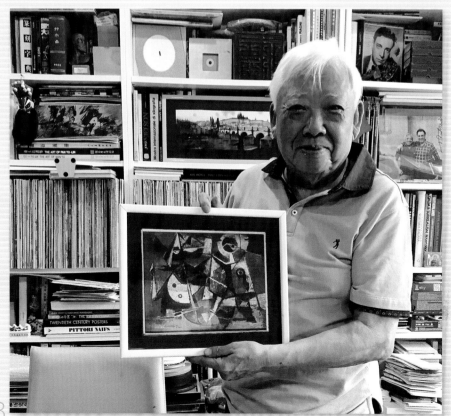

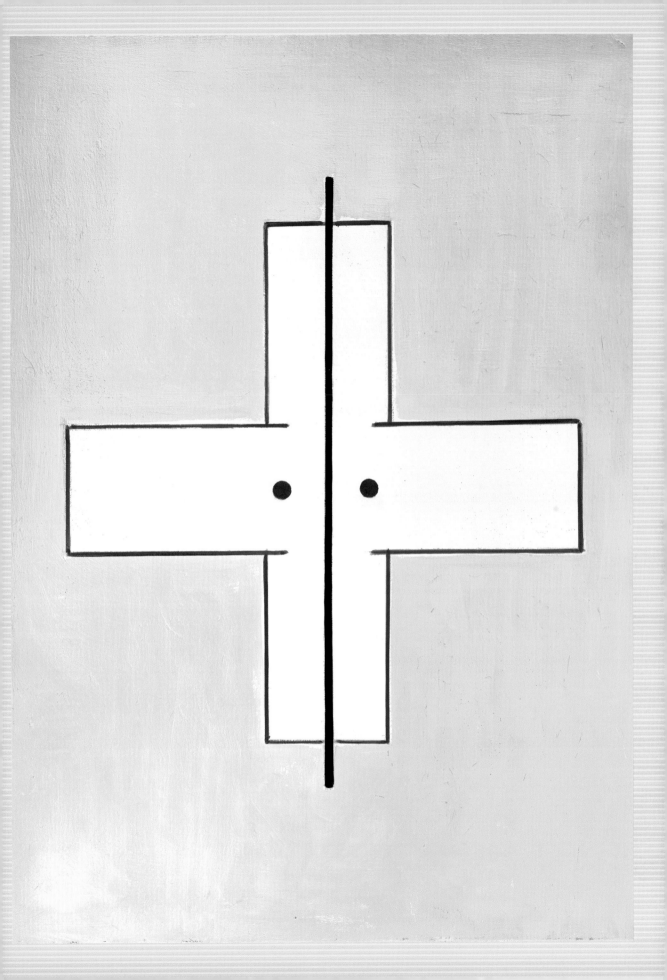

兩眼炯炯有神的霍剛身影。

丁雄泉寫給霍剛的大字問候信。

霍剛的多年好友，號稱採花大盜的畫家丁雄泉常常微詞質問：「霍剛！你沒有真正戀愛過！」……「你怎麼知道我沒有？」……「你怎麼知道我不知道你沒有？」

好朋友都掛心他孤單一個人，其實早在多年前的一次分手後，霍剛就澈底自我放逐於愛情憧憬的圈子外了，連義大利女性熱情主動開放的拉丁式作風，也捕捉不住他，沒人能讓他套上婚姻枷鎖，朋友替他惋惜，他卻自得其樂。其實翩翩風流的採花大盜丁雄泉之飛舞於群花，嚐遍蜜之甜美，與瀟然一劍寒光單影的霍剛之獨沽一味，獨酌香茗之純淨，誰能說兩人之間何者不是人間至情至性呢？

顯然，霍剛已把愛情做了一番昇華，投入藝術創作之中，就如同六十年前周瑛老師與他懇談。他的回答是：我喜歡畫畫，我不怕吃苦不怕孤獨。從他的作品可以發現：畫面結構極為嚴謹理性，剛直穩重；但色彩又極為抒情，或充滿溫柔的詩意，或熱烈如初戀的少年；這種矛盾的組合，也就是他孤獨又熱情的流露，形成他獨特的

風格，也可以成為觀賞其作品的一個角度。然而這段對感情的獨白在日後（2012）卻有戲劇性的轉變，是霍剛始料未及的愛情忽然降臨了，終於在銀色花園開出燦爛的花朵，原來擊敗米蘭一劍的，是遠在臺北溫柔娟秀的一雙纖纖素手。

駐村勤奮創作風格湧現

　　1985年霍剛開啟了再度接觸臺灣藝壇的契機，當年由畫家李錫奇主持的臺北環亞藝術中心，獨具慧眼邀請霍剛在他旅居義大利米蘭二十一年後，首度返臺舉辦個展，李錫奇除了是傑出藝術家，更具敏銳的眼光與國際藝術視野，80年代是他首次邀請旅法藝術家趙無極來臺在「版畫家畫廊」舉辦個展，之後國人才認識這位大師。無疑地，他推介許多優秀藝術家來臺展覽，如實扮演了重要的藝術交流推手。

　　接著從90年代開始，霍剛返臺舉辦展覽的機緣逐漸增多，愈回來就愈想回來，也愈有機會回來，先是受邀「誠品畫廊」合作辦了好幾次展覽，接著與「帝門藝術中心」合作展覽和許多研討會，這兩家畫廊階段性與霍剛合作展出其作品，使得臺灣的藝術界較有機會看到霍剛的幾何抽象作品，逐漸了解而欣賞。除此之外，1994年霍剛受邀於臺中臺灣省立美術館舉辦個展，當時展出的作品包括80至90年代中期

[上圖]
1981年李錫奇（右3）的「版畫家畫廊」首次舉辦趙無極（右2）個展。

[下圖]
左起：霍剛、李德、吳清友於1994年攝於臺北誠品畫廊。

131

霍剛攝於帝門藝術中心畫展大型海報看板前。

的油畫與早期的素描，可以算是小型的回顧展，以及1997年於臺北帝門藝術中心舉辦「東方現代備忘錄——穿越彩色防空洞」，在帝門藝術中心臺北及北京的據點，也持續有很多精彩展出。

帝門藝術中心以霍剛作品印製的展覽單張請柬。

　　面對他自己的歷程，藝術家把生命注入藝術，讓藝術確認自我的存在，從1993年仲夏，霍剛於米蘭談畫文稿中有深刻的見解：「挖寶固好，開荒尤為難得，故與其到處鑽研，不如細加探索，冷眼觀察，冷靜思考。藝術因人而生，故有人才有藝術，除非人類毀滅，但其真實的價值仍屬永遠不變！你要做一個藝術家，先要做一個人，因為藝術是人的產品。什麼樣的人，便做什麼樣的作品。你有靈性，作品就有靈性；你異想天開，作品就會呈現怪異；你如生氣，作品就有燃燒的感覺；你如悲哀，作品也就死氣沉沉；你如剛強，作品會咄咄逼人；你如超脫，作品便令人悠然神往；你如將什麼都拋棄，作品便得到了新生……」

　　2006年，霍剛受帝門藝術中心之邀，赴大陸北京798藝術特區的藝術家工作室，進駐創作數月之久，去國四十載

首次長時間離開他熟悉的米蘭，初嘗異地進駐創作游牧式的滋味，新的環境能量給予新的刺激，霍剛作品湧現了不一樣的新風格，環境互動會啟發靈感更多層面使色彩風格展開新貌。臺灣這片土地再次滋潤霍剛生命，這開啟了日後意欲重返臺灣駐村創作的機緣。

▌再度掀起抽象探討

寫實繪畫的傳達較為容易被接受，主要因素是觀看認識視覺經驗中的造形，其中許多驚人的技巧也令觀眾嘆為觀止！但是對物象真實的

霍剛　無題　2005
油彩、畫布　50×60cm

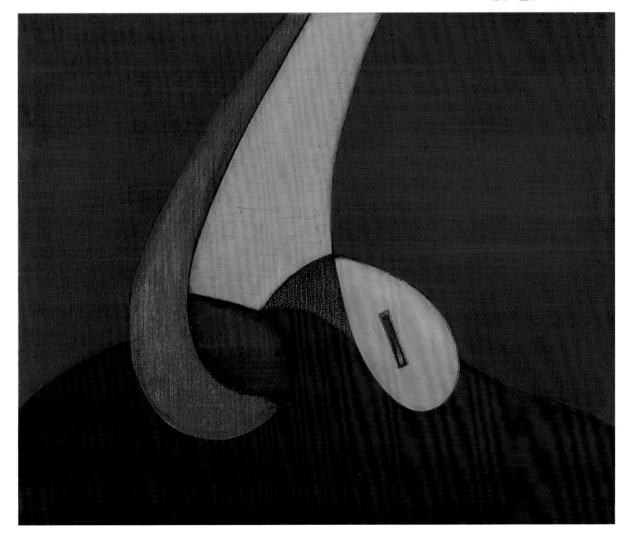

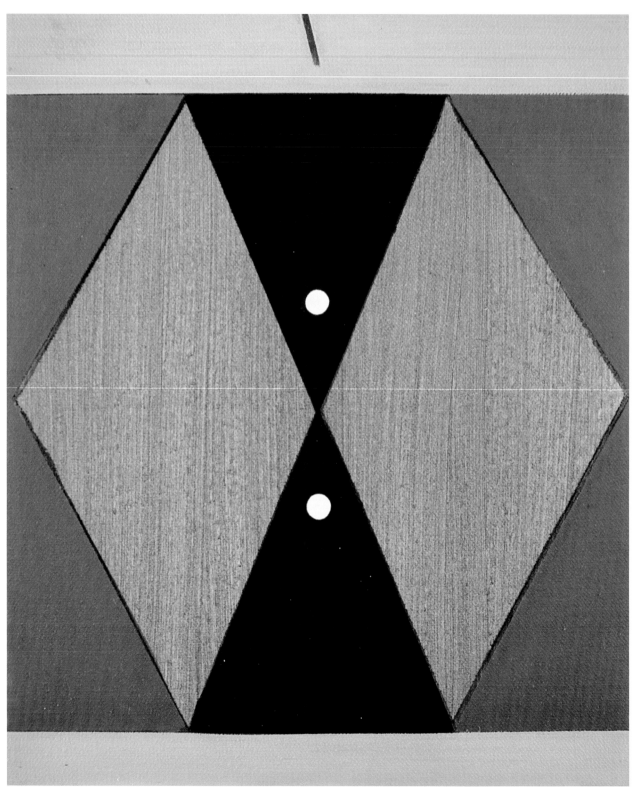

霍剛　無題　2001　油畫　60×50cm

霍剛　無題　2001　油畫　60×50cm

逼近，卻是精神上找不到更深入的出口。如何在有限的感受中尋找無限的詮釋可能？「抽象」的解答是許多提問的救贖。臺灣畫壇走到了極盛與沒落的過程，正是經濟面向的倒影，其間波動而復浮現的力量，可說是自然演化的展現。抽象探討在冷門的角落再度被矚目，但抽象一直就在那裡，不因被忽視或被炒作而消失。霍剛在一種莫名的吸引力感

霍剛　無題95-2　1995
油彩、畫布　60×60cm
孫巍藏

[左圖]

「藝載乾坤──霍剛校園巡迴展」、「霍剛八十‧素描展」、「藝拓荒原→東方八大響馬」三本畫冊封面。

[右圖]

霍剛在臺北住家一景。

召之下，從千禧年後，愈加勤快返臺，此時他的一位收藏家朋友陳明仁在各方面安排照顧，使久居異鄉的畫家，在駐留臺北的生活上有了舒適的安置。霍剛的作品在臺灣做了很多次重量級展出，包括：「霍剛個展」、「藝載乾坤──霍剛校園巡迴展」、「霍剛八十‧素描展」、「藝拓荒原→東方八大響馬」，並策劃研討會、出版品、媒體訪談及巡迴展等活動，使畫壇上再度掀起抽象繪畫之探討熱潮。

臺北是初戀與永戀的原鄉

2009年對霍剛而言無疑地是重要的轉折點，這是他生涯歷程中最值得回味的一年，他開始多次從義大利米蘭回來，進駐「臺北國際藝術村」創作。2011年6月中旬一個初夏的週三傍晚，陳明仁夫婦和劉永仁一家三口邀約霍剛小聚，一起到永康街逛逛，先吃臺灣小吃，又去嚐嚐最有人氣的芒果冰，這次霍剛回臺北創作已有半個月了，雖然工作順手，

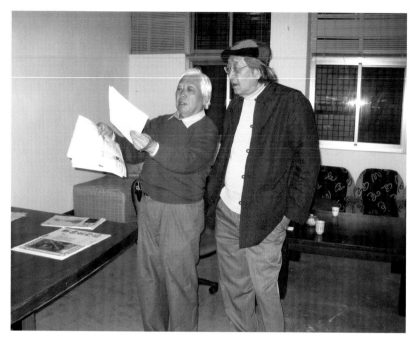

2009年，霍剛與陳道明（右）攝於臺北國際藝術村霍剛之畫室。

但還有三分落寞。不知是調皮還是想宣洩這種落寞的心境，筆者手上剛買的Olympus單眼相機一舉起來，他就自動擺出一連串鬼臉（P.140），筆者趕快拍下，抓住這一剎那的捉狹，逗得大家哈哈大笑。做鬼臉是一種面具遊戲吧？是否是為了遮住單身的落寞，還是要預告下一個生涯的來臨呢？在這次小聚不久之後，霍剛就遇見他的「小萬」了，從此以後，落寞與自我放逐已成往事，溫暖知心的伴侶出現，世界已進入粉紅色的氛圍。

　　自2009年延續至2012年期間，霍剛每年約三個月進駐臺北國際藝術

2011年，霍剛與進駐臺北國際藝術村時的作品合影。

[右頁上、左下圖]
霍剛進駐臺北國際藝術村時完成的油畫〈無題〉，2009。

[右頁右下圖]
霍剛　無題　2011
油彩、畫布　9.8×9.8cm

霍剛私下童心幽默的一面。（劉永仁攝於臺北永康街，2011.6.15）

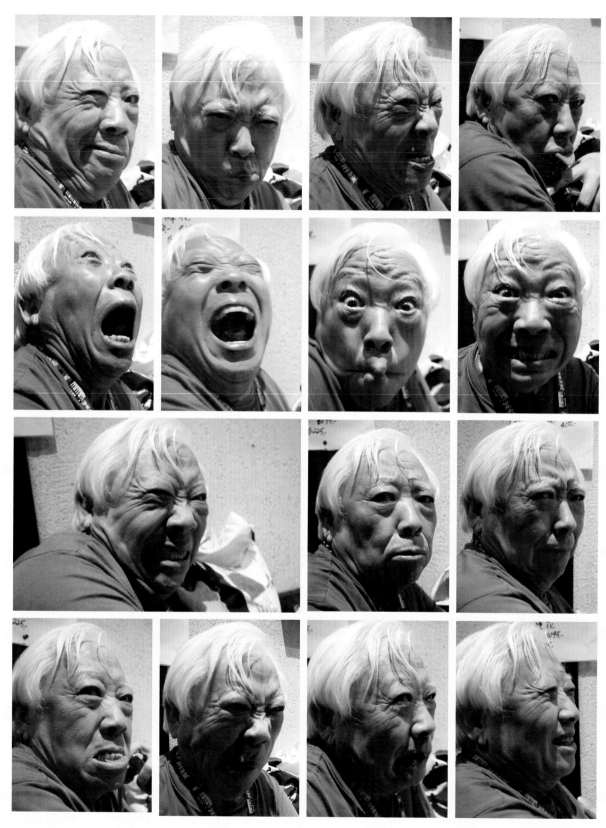

村創作一次，在這段期間霍剛的繪畫已然顯著的變化，還是持續探討幾何抽象，但是表現形式漸漸傾向抒情寬緩，色彩轉為明亮，似乎要揮別過往沉鬱的調子，或許生命自身要暗示他什麼，探究其視覺形式轉變因素，原來事出有因。

八十歲的霍剛談戀愛了，真的陷入愛河了，他遇到了對他心儀的仰慕者萬義曄小姐。由於臺北國際藝術村是提供國內外藝術家創作交流的場所，每個月安排開放工作室供參觀訪問，霍剛在這樣的環境空間接觸更多的藝術愛好者或者仰慕者，收藏家陳明仁是促成這段姻緣的重要媒人，陳明仁是一位文物及現代藝術的藏家，誠懇質樸且是古道熱腸，對於關懷朋友總是非常周道。在2012年，一如往常，起初為了照顧霍剛使他專心致力繪畫，陳明仁請他學畫的朋友吳小姐，協助霍剛尋找適合他的油畫顏料畫布畫材，吳小姐有一間畫室教學生，學生某一次帶友人萬義曄小姐，無心之中順道探訪霍剛於臺北國際藝術村工作室時，兩人見面認識了，在萬小姐心中留下非常深刻的印象，霍剛獨特鮮明的個性和豐富經歷，使萬小姐有

[上圖]
霍剛與萬義曄女士出遊的場景。

[下圖]
2016年，霍剛夫婦攝於霍剛畫展展場。

霍剛　乾坤1-2-3
2013　油彩、畫布
200×100cm×3

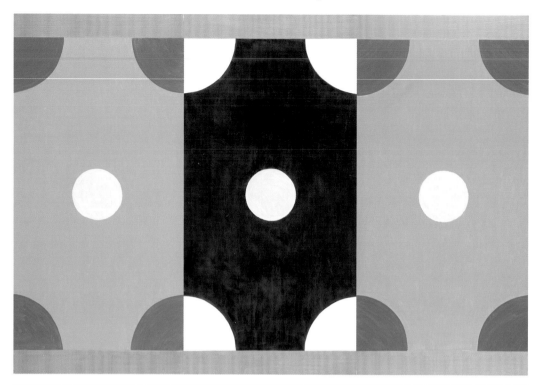

霍剛　2014-5
2014　油彩、畫布
80×100cm

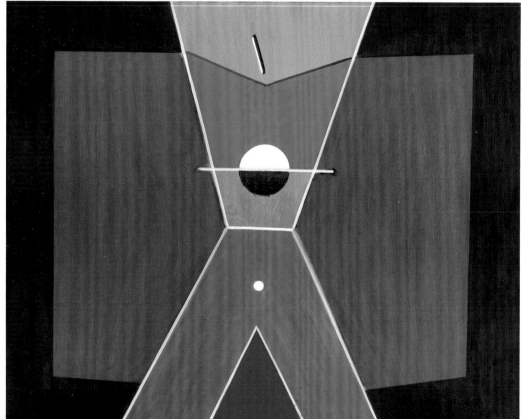

[右頁圖]
霍剛　線形-2　2013
油彩、畫布
70×50cm　陳聰徒藏

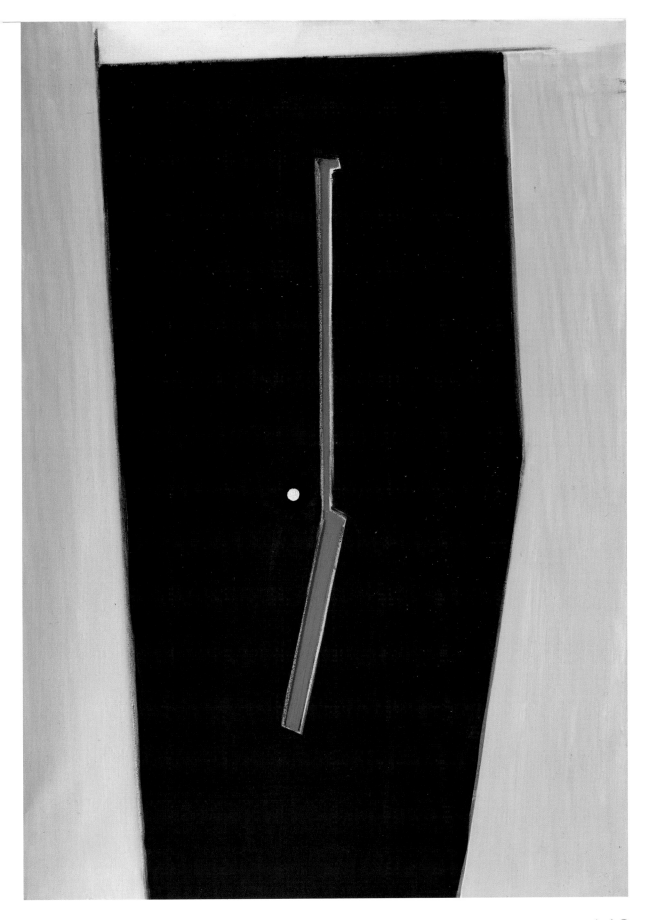

[右頁上圖]
1996年，霍剛在米蘭的陶瓷工廠繪製陶瓶。

[右頁中圖]
1990年代霍剛彩繪之陶盤（直徑約30cm）。

[右頁下圖]
2014年，霍剛與萬義曄女士結為連理。

如電光花火感佩而傾慕。愛情的抉擇是徬徨的，八十歲遇見愛情來敲門，要牢牢握住？還是當做美麗的偶然？好友都鼓勵霍剛，陳道明語重心長說：「霍剛！注意啊！把握機會啊！你過了這個村兒，就沒這個店啦！」霍剛的心事，六十年的老畫友也猜出來了。

霍剛在臺北國際藝術村駐村駐出奇妙的情緣，他不得不承認臺北引發他另一種生命力，回臺灣真的是對的。米蘭、臺北長情一線牽，朋友相助，紅袖情緣，滿頭銀髮的畫家，彷彿回春了！原來臺北才是原鄉，不在歐洲地中海藍天下，也不在秦淮河的夫子廟旁，臺北才是友情與愛情的泉源，面對老友，霍剛激動說：「你們對我情義相挺，我也特別來勁，創作力又掀起了一波高潮！」真誠道出了獨立蒼茫的藝術創作，除了是藝術家的個人需要，尤須外力的點撥、敦促、支持才形成創作動力，原來藝術家一生走遍了大半個地球，再春的力量卻又是來自東方

2009至2012年，霍剛每年約三個月進駐臺北國際藝術村創作。（徐揚聰攝，霍剛提供）

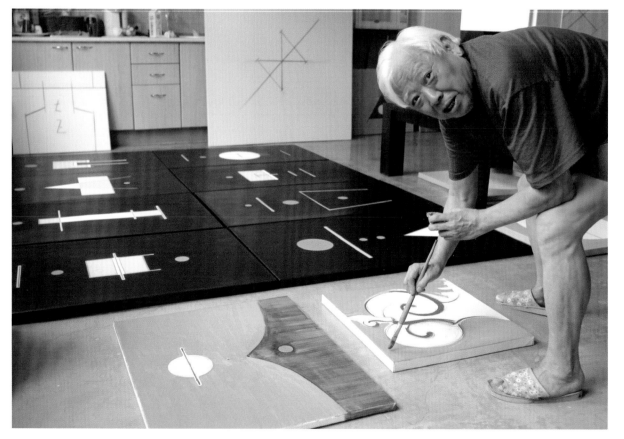

的島嶼,與當年現代藝術啟蒙的同一個城市,生命奇妙的安排,竟然臺北才是初戀與永戀的原鄉。

經過長年單身走入婚姻是需要勇氣的,但人生就是這麼精彩,以為習慣平凡的日子,竟有上天安排的奇緣發生。霍剛毅然拋售米蘭via Donatello 9,古色古香精緻的宅院,把所有收藏品、畫作,裝了貨櫃運回臺灣。結婚並不困難,把滿坑滿谷唱片書籍古董小玩意帶回來才是真的困難,霍剛是閃電結婚,再回米蘭收東西,每天不停打包忙了三個月還沒收完,又再去一趟再收尾又忙了兩個月,結果還是收不完,只好忍痛送人,可想而知這是一項繁雜浩瀚的工程。現在霍剛在臺北的畫室已經重現這些唱片、書籍、古董、小玩意……,古典音樂和歌劇也時空不差原景重現的圍繞著,不一樣的是創作更豐富、靈感更湧現。另外,可愛的約克夏小狗欣喜地繞著畫家作品打轉,霍剛笑著說:「你們知道嗎?小狗也有品味呢!牠喝水的碗還是我彩繪的陶藝作品呢!」

2014年就在《藝術家》雜誌社例行年終尾牙聚會時,霍剛攜新婚妻子會見了藝術界人士,面對老友竟帶有些害羞靦腆,宣布了他與萬義曄小姐已結婚的喜訊,當時朋友得知這則喜訊,都為他感到高興並致上最誠摯的祝福,應該要好好開懷大肆

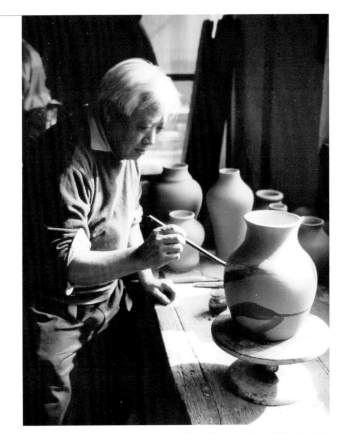

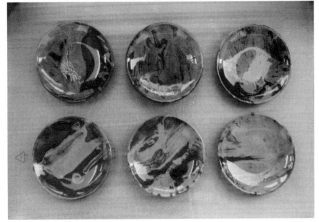

[右頁圖]
霍剛　無題　2015
油彩、畫布　72.5×53cm

慶祝一番，在人生漫長的孤獨飄泊歲月之後，終於回到臺灣安定下來，遇到一位紅顏知己決心結束單身走入婚姻，姻緣翩然降臨是值得珍惜把握幸福的真諦。

　　回想霍剛在義大利米蘭羈留五十年，從不願問婚姻是世間何物？90年代筆者在米蘭時，記得還與霍剛常夜遊森林公園，有時候在畫室經常徹夜長談從夜晚到黎明，除了談藝術本質與國內外藝壇的林林總總，筆者也曾問起他的情感問題，他通常說藝術家註定是辛苦，不願連累女友過苦日子，或者義大利女性在心靈深處無法契合，在在表現了不婚的決心，但冰封的心在臺北竟然融化了！好朋友作家暨畫家蘇葉曾問霍剛說：「年紀大了，要不要落葉歸根，要不要成個家？」，霍剛回答：「絕不結婚！」且說：「我無怨無悔，我是寧可悔了未婚，絕不婚而後悔！」鏗鏘之言詞，宛如斬釘截鐵青鋒出鞘，誓詞言猶在耳際，怎料從歐洲轉了大半個世紀重返臺北會有如此美妙的轉折？如此戲劇性人

霍剛　HK NO.63　2015
油彩、畫布
132×162cm×2

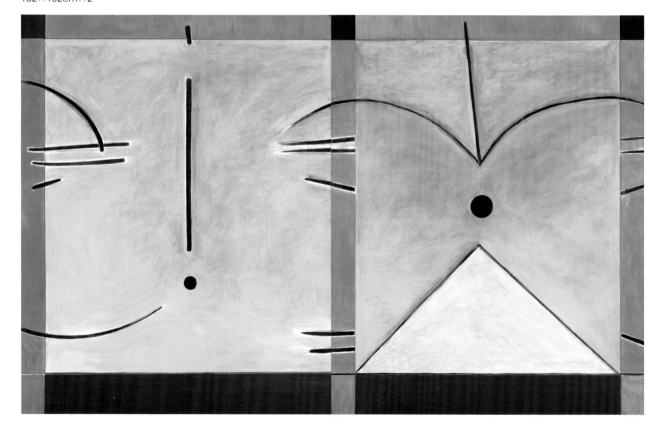

霍剛　承合之2、5
2011　油彩、畫布
200×120cm（左）、
200×80cm（右）

生，我們不得不讚嘆霍剛的姻緣終究還是回歸東方情緣召喚，要圓一個
遲來的緣。

　　霍剛個性熱情浪漫而在困頓中隱含樂天知命，坦誠面對很務實，既
不憧憬未來也不痴想過去，未來無法臆測，而過去艱辛往事不堪回首，

霍剛　承合3-1、3-2
2011　油彩、畫布
200×200cm（2 pieces）

尤其從事藝術創作，自覺自悟朝向心靈上的冒險，尤須抑制物質妄念，
確實要隨機應變面對現實，一切順其自然，不外加強求，無為而為是處
事圓融的最佳原則。2015年霍剛結婚後，在愛情的滋潤中勤奮作畫，作
品源源不絕，單僅這一年就完成了七十餘幅畫作，相較於各個時期畫作

【霍剛的十五系列作品】

抒情、寬緩、愉悅的色彩與飽和度，表現在平面構成畫面上，圓點與三角形如同跳躍的音符，而短線則是波動的旋律，它們形成主要的視覺語言，構成優雅亮麗的理性抽象繪畫。此系列畫作完成於2015年，當時霍剛已沉醉在愛情的滋潤中勤奮作畫，作品畫面充滿各式各樣的造形結構，顯然已揮別沉鬱的色調，洋溢幸福甜蜜的氛圍，但本質上俐落鮮明的個性仍然是主調。畫家以心靈直覺的感受作畫，其想像力澎湃激越，隨機馳騁，豐沛的創作力源源不絕，展現畫家幾何抽象繪畫之精華，並且散發出更耐人尋味的內涵。

[左圖]
霍剛　十五之一　2015
油彩、畫布　146×112cm

[右圖]
霍剛　十五之二　2015
油彩、畫布　130×97cm

[左圖]
霍剛　十五之三　2015
油彩、畫布　130×97cm

[右圖]
霍剛　十五之四　2015
油彩、畫布　130×97cm

右頁圖：① 霍剛　十五之五　2015　油彩、畫布　100×100cm　② 霍剛　十五之六　2015　油彩、畫布　100×100cm　③ 霍剛　十五之七　2015　油彩、畫布　90×90cm　④ 霍剛　十五之八　2015　油彩、畫布　90×90cm　⑤ 霍剛　十五之九　2015　油彩、畫布　90×90cm　⑥ 霍剛　十五之十　2015　油彩、畫布　90×90cm　⑦ 霍剛　十五之十一　2015　油彩、畫布　90×90cm　⑧ 霍剛　十五之十二　2015　油彩、畫布　90×90cm　⑨ 霍剛　十五之十三　2015　油彩、畫布　90×90cm　⑩ 霍剛　十五之十四　2015　油彩、畫布　90×90cm　⑪ 霍剛　十五之十五　2015　油彩、畫布　90×90cm　⑫ 霍剛　十五之十六　2015　油彩、畫布　90×90cm

霍剛　十五之十七　2015　油彩、畫布　50×60.5cm

霍剛　十五之十八　2015　油彩、畫布　50×60.5cm

霍剛　十五之十九　2015　油彩、畫布　50×60.5cm

霍剛　十五之二十　2015　油彩、畫布　50×60.5cm

霍剛　十五之二十一　2015　油彩、畫布
53×45.5cm

霍剛　十五之二十二　2015　油彩、畫布　31.5×41cm

霍剛　十五之二十三　2015　油彩、畫布　27×35cm

霍剛　十五之二十四　2015　油彩、畫布　27×35cm

霍剛　十五之二十五　2015　油彩、畫布　72.5×91cm

霍剛　十五之二十六　2015　油彩、畫布　45.5×53cm

霍剛　十五之二十八　2015　油彩、畫布
162×130cm

霍剛　十五之二十九　2015　油彩、畫布　130×162cm

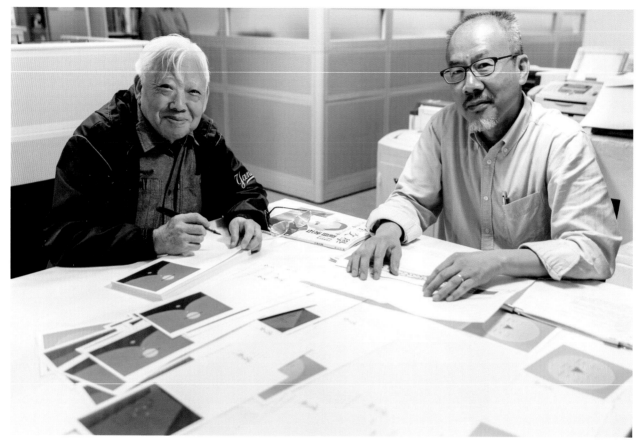

2016年，霍剛與策展人劉永仁（右）討論「霍剛‧寂弦激韻」個展情形。（曹旖彣攝，劉永仁提供）

的質與量，當以此八十三歲高齡的繪畫創作量最為驚人豐富而旺盛。

　　2016年，臺北市立美術館邀請霍剛舉辦回顧展，由劉永仁負責策劃此次大型展覽，為了具體呈現霍剛的創作歷程，必須回溯到50、60年代的早期作品，起初霍剛只同意做個展但展覽不回顧，主要原因是回顧展涉及調借作品層面龐雜有困難，而且早期的作品流散各地，洽借藏品過程頗為艱難，但筆者認為霍剛作為60年代崛起的藝術家，在美術館舉辦有其分量與重要意義，同時可藉由藝術家豐富創作歷程的回顧展，梳理臺灣現代美術發展的內容與脈絡，必須克服種種困難達成展覽之圓滿，但為尊重藝術家的意見，於是以「霍剛‧寂弦激韻」為命題展覽名稱，在表面上並未出回顧二字，然則事實上，策劃此展的整體面向是含蓋自50、60年代直到最近期的作品。

　　所有展品來自美術館、畫廊、臺灣私人藏家，其中60至70年代時期

[右頁上圖]
2016年，臺北市立美術館舉辦霍剛「霍剛‧寂弦激韻」個展，於戶外的看板。

[右頁中、下圖]
「霍剛‧寂弦激韻」展場一隅。（王庭玫攝）

的作品，特別借自義大利米蘭兩位重要華人藏家潘賢義醫師與孫巍先生。作品發展演變從超現實到幾何抽象構成，從臺灣走向歐洲，伴隨現代美術運動各個階段歷程，積累相當豐富可觀的畫作。該展覽從50年代創作至今，展出作品包括：油畫、素描作品，從數百件作品之中精選出近一百件油畫作品及五十幅素描暨速寫，展覽現場同時規劃文件展區包括素描、生活及創作攝影照片、藝術家年表、歷年展覽畫冊數十冊，以及霍剛紀錄訪談影片。

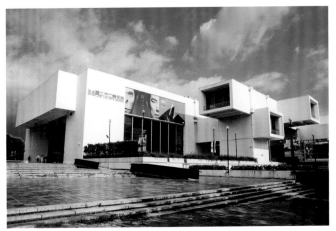

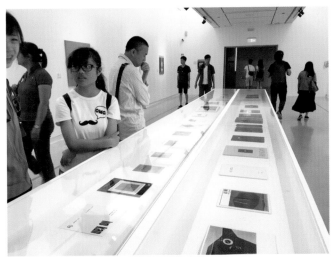

　　此番用心初衷在論述的展覽引言中提到「霍剛‧寂弦激韻」展的深刻意涵。現代抽象畫家霍剛長期致力於藝術探索未曾猶豫，漫長孤寂的創作歷程長

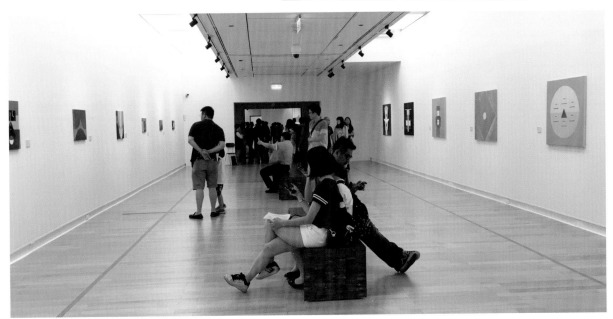

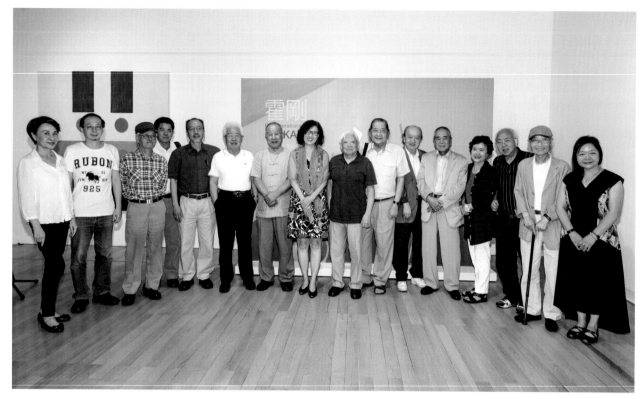

2016年「霍剛‧寂弦激韻」開幕時與會佳賓合影。左至右：洺貞、陶文岳、曾長生、蕭仁徵、劉永仁、郭楓、劉國松、林平、霍剛、陳道明、顧重光、蕭勤、李重重、李錫奇、朱為白、鍾經新。（陳泳任攝，劉永仁提供）

達一甲子以上，其堅定執著的意志力著實令人感佩。霍剛是少數以幾何抽象表現的藝術家，東西方藝術家的創作養成與生活背景有所不同，大部分東方藝術都離不開抒情抽象，但這種傾向頗值得我們深思探究。

　　旅居義大利米蘭的霍剛，精神品質愉悅至上，生活態度隨緣豁達而無所謂，這是構成霍剛藝術生涯之重心。他以繪畫表達藝術思想觀念，以音樂滋養其靈感與樂天胸懷，但有時不禁令人感觸畫家的境遇，要保持自我與孤獨之不易，與其說是霍剛淡泊名利，不如說他一切機緣順勢而為，絲毫不假經營方略的痕跡，實因霍剛在藝壇領域洞悉人情冷暖早有所體悟，也許藝術家的身分隨時可以擱置，然而作為現代畫家已經成為現實生活與藝術文化實體的一部分，確不容置諸度外或荒廢；質言之，霍剛永無休止的藝術冒險旅程，只能面對難以迴避。

　　「霍剛‧寂弦激韻」展在2016年5月28日於北美館隆重開幕，當霍剛看到自己歷年的畫作齊聚於北美館展出時，開懷欣慰笑逐顏開，那是多

少筆耕繪畫鍛鍊揮灑的成果，所有創作的辛勤及甘、甜、苦、辣皆由積累的作品凝聚為永恆的力量。

　　當天開幕盛會聚集為數眾多嘉賓，顯示出霍剛人緣好才能吸引人，包括：遺族學校同學、東方畫會老朋友、藝壇人士、米蘭的留學生、聲樂家、文學家、詩人以及藝術的愛好者紛紛前來祝賀！

　　一位藝術家的養成不容易，要

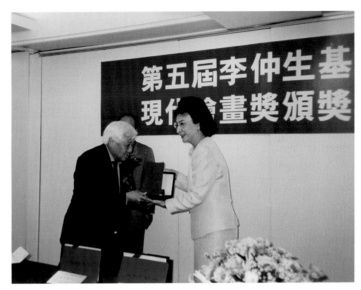

1997年，霍剛（左）獲頒第5屆「李仲生基金會現代繪畫獎成就獎」。

夠才氣、夠勇敢、夠堅持、夠健康……，霍剛已經在現代繪畫之路上走了六十年了。1997年，霍剛獲頒第5屆「李仲生基金會現代繪畫獎成就獎」，表彰他在現當代臺灣美術運動上有承先啟後貢獻卓著，將東方文化古老精髓提煉在現代藝術中，堅定文化主體性價值，不盲從西方潮流，這種藝術睿智與篤實毅力令我們感佩，也值得後生晚輩學習，以期待華人東方未來的一個更燦爛的藝術盛世。

▋參考資料

· 《第一屆東方畫展——中國、西班牙現代畫家聯合展出》展覽目錄，1957.11。
· 消遙人，《霍剛的追尋歷程》，雄獅美術，1976.12。
· 《現代繪畫先驅李仲生》，時報文化出版事業有限公司，1984。
· 《霍剛HOKAN》，環亞藝術中心，1985。
· 《李仲生遺作紀念展》，香港中華文化促進中心出版，1985。
· 《HOKAN》，誠品畫廊，1990。
· 蕭瓊瑞，《五月與東方——中國美術現代化運動在戰後臺灣之發展(1945-1970)》，東大圖書出版，1991.11。
· 《霍剛畫集展》，臺灣省立美術館編印，1994。
· 《東方現代備忘錄：穿越彩色的防空洞》，創世紀詩雜誌，1997。
· 《霍剛的歷程》Retrospective of Ho Kan，帝門藝術中心，1999。
· 《HO-KAN》LATTUADA STUDIO，2001。
· 《東方的結構主義——霍剛》Oriental Constructivism - HO KAN，帝門藝術中心，2001。
· 劉永仁，《臺灣現代美術大系——抽象構成繪畫》，文建會策劃，藝術家出版社執行，2004。
· 《新地文學／第9期秋》，新地文學社，2009.9。
· 《霍剛八十‧素描展》Age 80‧Ho Kan's Drawing Exhibition，大象藝術空間，2012。
· 《東方視覺：霍剛》HO KAN，夢十二股份有限公司，2014。
· 《霍剛‧寂弦激韻》專輯畫冊，臺北市立美術館，2016。
· 約翰‧伯格，《班托的素描簿》Bento's Sketchbook，麥田出版，2016。

霍剛生平年表

1932	・ 一歲。原名霍學剛，7月23日（農曆6月20日）出生於南京。父親霍道成，母親桑玉華。
1937	・ 六歲。童年時家裡很少紙張，如在牆上塗鴉會挨揍，便將家裡桌子所有的抽屜轉過來當畫紙畫畫。
1938	・ 七歲。因抗日戰爭而舉家移居重慶。唸小學時，勞作與圖畫是成績最好的兩門課。
1942	・ 十一歲。因父親過世，搬回南京與祖父同住。祖父霍銳為江南知名書法家，在藝術上受其薰陶與啟發。
1949	・ 十八歲。隻身與國民革命軍遺族學校來到臺灣。
1950	・ 十九歲。初中自遺族學校畢業，入臺北師範學校藝術科（今國立臺北教育大學藝術與造形設計學系）就讀。進師範學校前寄讀師大附中，認識了來自上海美專的李文漢，受其影響開始接觸西洋藝術理論，並對素描有所認識。後經歐陽文苑介紹去拜訪李仲生。
1951	・ 二十歲。入李仲生畫室研習現代繪畫，展開其現代藝術的繪畫歷程。
1953	・ 二十二歲。自師範學校畢業，至臺北景美國小任教。促成全省第一個國民學校美術教室成立，並指導兒童發展自由畫。自己亦開始畫創作性的素描和油畫。
1954	・ 二十三歲。加入臺灣省教育廳教師研習會。因歐陽文苑之弟歐陽仁及畫友蕭勤等李仲生畫室的畫友都在景美國小任教，乃決定每月的第一個星期日固定於景美國小聚會，相互觀摩繪畫。
1955	・ 二十四歲。研究超現實主義，並通過立體主義的構成原理作潛意識的探討。受米羅、莫迪利亞尼、達利等西方畫家之影響，常以粉臘筆作畫，畫過不少類似的素描。
1956	・ 二十五歲。繪畫多以素描、油畫為主。 ・ 與歐陽文苑、蕭勤、吳昊、李元佳、夏陽、蕭明賢、陳道明八人合組「東方畫會」現代繪畫團體，此八人亦被稱為「八大響馬」。「東方」之名即由霍剛所提議，經表決通過。
1957	・ 二十六歲。任全省國民教育巡迴輔導團美術輔導員。並透過蕭勤，在西班牙舉辦「中國兒童畫展」，為國內兒童藝術首次引介到海外展覽。 ・ 第1屆「東方畫展」11月假臺北新生報新聞大樓舉行，賣出首幅畫作。之後「東方畫展」每年舉行一次，霍剛參展至1965年。
1958	・ 二十七歲。嘗試用自動性技法作畫，加強作品的抽象性。
1959	・ 二十八歲。吸收洞窟壁畫及中國書法之養分來創作水墨及素描。
1960	・ 二十九歲。於義大利佛羅倫斯路邁洛畫廊個展。
1963	・ 三十二歲。創作仍以水墨素描為主，但表現更為自由豪放。因即將遠赴異鄉，需更獨立堅強，便改為單名「剛」字，而被街頭算命師建議改名的「柔存」，則作為字。
1964	・ 三十三歲。搭「越南號」前往歐洲。先經法國，後轉至義大利定居米蘭至2014年8月。
1965	・ 三十四歲。獲義大利古比奧市國際藝術發展獎。 ・ 於義大利的米蘭藝術中心畫廊、奧地利維也納道畫廊等地舉行個展。
1966	・ 三十五歲。獲義大利古比奧市國際藝術發展獎，以及義大利諾瓦拉市國際繪畫金牌獎。 ・ 於義大利維吉瓦諾的邁爾洛畫廊、米蘭的切諾比奧畫廊等個展。
1967	・ 三十六歲。獲義大利孟扎市國家繪畫首獎。 ・ 於義大利諾瓦那的波茲畫廊、米蘭藝術中心畫廊個展。
1968	・ 三十七歲。於瑞士洛桑的安特拉赫得畫廊、西德波宏的威廉・法拉籍克畫廊個展。
1969	・ 三十八歲。獲義大利萊科市久賽彼・莫利首獎。 ・ 於義大利米蘭藝術中心畫廊個展。
1970-79	・ 三十九至四十八歲。於荷蘭海牙；瑞士洛桑、索洛呑、巴賽爾；義大利米蘭、佛羅倫斯、科摩、達蘭多、特拉達得、波羅那、羅馬、利米尼、貝爾加莫、威尼斯等地的畫廊個展。
1981	・ 五十歲。於臺灣省立博物館舉行「東方」、「五月」兩畫會成立二十五週年聯展。
1982	・ 五十一歲。於義大利米蘭藝術中心畫廊個展；於香港的香港美術博物館聯展。
1984	・ 五十三歲。於義大利米蘭藝術中心畫廊個展。參加臺北市市立美術館「海外名家作品展」。
1985	・ 五十四歲。於義大利米蘭藝術中心等畫廊個展；於臺北環亞藝術中心個展。

1986	・五十五歲。於義大利佛羅倫斯達瓦奈涅瓦爾地貝沙市政府個展。參展臺北市立美術館「中國現代繪畫回顧展」。
1987	・五十六歲。於義大利費拉拉鑽石宮現代藝術中心個展。
1988	・五十七歲。於義大利米蘭藝術中心畫廊個展。
1990	・五十九歲。於義大利里松留的根源藝廊舉行「十字架再現畫展」。 ・於臺北誠品畫廊、臺中當代畫廊個展；畫作亦由誠品畫廊代理至1995年。
1991	・六十歲。參加臺中當代畫廊聯展、義大利法恩扎90年代陶瓷展。
1992	・六十一歲。於義大利提耶斯特、義大利米蘭及波隆那等地個展。
1993	・六十二歲。於臺北誠品畫廊個展。
1994	・六十三歲。於臺中臺灣省立美術館個展。
1996	・六十五歲。於義大利米蘭拉杜阿達畫廊個展。
1997	・六十六歲。於臺北帝門藝術中心舉辦「東方現代備忘錄——穿越彩色防空洞」聯展。並獲得第5屆「李仲生基金會現代繪畫獎成就獎」。
1998	・六十七歲。於義大利布雷夏的在樹與河流之間——藝術展覽空間個展。
1999	・六十八歲。返臺參加由省立美術館舉辦的「李仲生師生展」，並在帝門藝術中心舉辦「霍剛的歷程」個展，以及參展上海美術館「東方畫會紀念展」。
2000	・六十九歲。於義大利奧邁良、比納斯科、米蘭等地畫廊個展及聯展。
2001	・七十歲。於臺北帝門藝術中心舉行「東方的結構主義」個展。
2004	・七十三歲。參加臺中國立臺灣美術館「現代與後現代之間——李仲生與臺灣現代藝術」聯展。
2005	・七十四歲。於臺北帝門藝術中心舉行「霍剛的空間詩學」個展。
2006	・七十五歲。受帝門藝術中心之邀至北京798藝術特區進駐創作數月。
2008	・七十七歲。參加臺北市立美術館「臺灣超現實展」聯展。
2009-12	・七十八至八十一歲。每年約三個月進駐臺北國際藝術村創作。
2010	・七十九歲。於臺中大象藝術空間館舉行「霍剛個展」。
2011	・八十歲。於瑞士日內瓦的米勒斯畫廊個展。 ・於臺灣清華大學藝術中心、靜宜大學藝術中心、成功大學藝術中心舉行「藝載乾坤——霍剛校園巡迴展」。
2012	・八十一歲。認識萬義暐女士，即後來的妻子。 ・於臺中大象藝術空間館舉行「霍剛八十・素描展」。並參加其「藝拓荒原→東方八大響馬」聯展，以及臺北市立美術館的「非形之形→臺灣抽象藝術」聯展。
2013	・八十二歲。於臺北的藝聚空間舉行「霍剛原創手稿展」，以及時空藝術會場的「無意之間：霍剛作品展」。 ・參加於中國的廣東美術館「非形之形→臺灣抽象藝術」聯展。
2014	・八十三歲。9月，自義大利米蘭返臺定居。並於臺北的夢12美學空間舉行「東方視覺——霍剛個展」。 參加臺北尊彩藝術中心「抽象・符碼・東方情——臺灣現代藝術巨匠大展」及葡眾科技人文發展基金會的「米蘭・呼吸・臺北」聯展。 ・與萬義暐女士結為連理。
2015	・八十四歲。於臺中月臨畫廊個展。
2016	・八十五歲。於臺北市立美術館舉行「霍剛・寂弦激韻」個展。
2017	・八十六歲。《家庭美術館——美術家傳記叢書——寂弦・高韻・霍剛》出版。

▌感謝：本書承蒙霍剛先生授權圖版使用，以及潘賢義、古桂英、陳明仁、鍾經新、孫巍、藝術家出版社等提供資料及圖版等相關協助，特此致謝。

家庭美術館／美術家傳記叢書

寂弦・高韻・霍 剛

劉永仁／著

國家圖書館出版品預行編目資料

寂弦・高韻・霍剛／劉永仁 著
-- 初版 -- 臺中市：國立臺灣美術館，2017.11
160面：19×26公分　（家庭美術館）

ISBN　978-986-05-3213-5　（平裝）

1.霍剛　2.畫家　3.臺灣傳記

940.9933　　　　　　　　　　　　　　　106014050

發 行 人｜蕭宗煌
出 版 者｜國立臺灣美術館
地　　址｜403 臺中市西區五權西路一段 2 號
電　　話｜（04）2372-3552
網　　址｜www.ntmofa.gov.tw
策　　劃｜蕭宗煌、何政廣
審查委員｜李欽賢、吳超然、林保堯、林素幸、陳瑞文
　　　　｜黃冬富、廖仁義、謝東山、顏娟英、蕭瓊瑞
執　　行｜林明賢、林振莖
編輯製作｜藝術家出版社
　　　　｜臺北市金山南路（藝術家路）二段 165 號 6 樓
　　　　｜電話：（02）2388-6715・2388-6716
　　　　｜傳真：（02）2396-5708
編輯顧問｜王秀雄、謝里法、黃光男、林柏亭
總 編 輯｜何政廣
編務總監｜王庭玫
數位後製總監｜陳奕愷
數位後製執行｜陳全明
文圖編採｜謝汝萱、洪婉馨、蔣嘉惠、黃其安
美術編輯｜王孝嫄、吳心如、廖婉君、張娟如、柯美麗
行銷總監｜黃淑瑛
行政經理｜陳慧蘭
企劃專員｜徐曼淳、王常羲、朱惠慈

總 經 銷｜時報文化出版企業股份有限公司
倉　　庫｜桃園市龜山區萬壽路二段 351 號
電　　話｜（02）2306-6842

南部區域代理｜臺南市西門路一段 223 巷 10 弄 26 號
　　　　　　｜電話：（06）261-7268
　　　　　　｜傳真：（06）263-7698
製版印刷｜欣佑彩色製版印刷股份有限公司
裝　　訂｜聿成裝訂股份有限公司
電子出版團隊｜圓滿數位科技有限公司

初　　版｜2017 年 11 月
定　　價｜新臺幣 600 元

統一編號 GPN　1010601147
ISBN　978-986-05-3213-5